"十 三 五" 应 用 型 人 才 培 养 规 划 教 材

朱晓华 编著

素描

基础训练

清华大学出版社
北京

内 容 简 介

本书根据高等职业院校教学标准,将内容分为基础造型写生表达训练、结构造型写生表达训练、创意能力表达训练、创意应用表达训练、优秀作品欣赏 5 个项目编写而成。书中详细介绍了素描、设计素描、结构素描、创意素描等基本概念与理论知识。其间结合各种应用实例、案例分析帮助读者加深认识,提高理解,拓展思维,有助于学生创造能力的个性发挥。

本书适合作为职业院校艺术设计、艺术专业的教材,也可作为艺术考生的自学教程。

图书在版编目(CIP)数据

素描基础训练/朱晓华编著. —北京:清华大学出版社,2018(2024.8重印)
("十三五"应用型人才培养规划教材)
ISBN 978-7-302-48725-8

Ⅰ. ①素… Ⅱ. ①朱… Ⅲ. ①素描技法-高等学校-教材 Ⅳ. ①J214

中国版本图书馆 CIP 数据核字(2017)第 272645 号

责任编辑:田在儒
封面设计:王跃宇
责任校对:刘 静
责任印制:杨 艳

出版发行:清华大学出版社
　　网　　　址:https://www.tup.com.cn, https://www.wqxuetang.com
　　地　　　址:北京清华大学学研大厦 A 座　　　　　　邮　　编:100084
　　社 总 机:010-83470000　　　　　　　　　　　　　邮　　购:010-62786544
　　投稿与读者服务:010-62776969, c-service@tup.tsinghua.edu.cn
　　质量反馈:010-62772015, zhiliang@tup.tsinghua.edu.cn
印 装 者:大厂回族自治县彩虹印刷有限公司
经　　销:全国新华书店
开　　本:185mm×260mm　　　　印　　张:10.25　　　　字　　数:230 千字
版　　次:2018 年 2 月第 1 版　　　　　　　　　　　　印　　次:2024 年 8 月第 9 次印刷
定　　价:42.00元

产品编号:064832-01

前言
FOREWORD

艺术设计对整个国民经济的发展具有举足轻重的作用,设计使产品的自身价值得到了提升,其附加值也会不可估量。因此,如果没有"设计"这个概念和意识,产品可能失去其应有的经济价值,甚至浪费宝贵的物质资源。随着职业教育的迅速发展和高校艺术专业的扩招,高职院校招生逐年紧缩,导致学生美术基础比较薄弱而且程度参差不齐,有一部分学生甚至完全没有基础、没有通过加试,以致素描教学有很多问题。因此,笔者在教学中结合高职学生的基础、理解程度和认知水平等,围绕提高职业学生美术教育的素描基本技能,并结合职业学生的实际情况编写了本书。

我国的高职高专教育面广、量多,其教学质量的好坏会直接影响国家基础产业的发展。在我国1200多所综合性的高职高专院校中,有700余所开设了艺术设计类专业,已成为继计算机、经济管理类专业后的第三大类型专业。因办学历史短,缺乏经验和基础条件,目前该专业在教学理念、师资队伍建设、课程设置和教材建设等方面都存在很多突出的问题(如一些学生缺乏审美意识、素描基础以及创造性思维)。示范校自建设以来,就从创新型骨干教师的培养着手,通过教材的改革逐步引导教学观念、教学内容、教学质量的改进。

本书由"基础造型、结构造型、创意能力、应用表达、作品欣赏"5个训练部分组成,在编写上符合高职高专教学的特点,着重培养学生设计素描的再现能力、表现能力、创造能力。在内容方面,本书采用教学情境设计,强调在应用型教学基础上,用创造性教学的观念统领本书编写的全过程,并注意各章、节的可操作性和可执行性,淡化传统美术院校讲究的"艺术功底和技法"即单纯技术和美学观念,建立起一个艺术类和艺术设计类专业学生的艺术教育共享平台,使教材得以更大层面地被应用和推广。

本书所列作品画风朴素坚实、造型准确生动、创意思维深刻。不同类型的作品的讲解与展示能直观、快速地表达设计素描的技法与创造精髓,从而引领学生发挥其创造力。

本书涉及的个别素材及作品欣赏图片来源于参考书籍、本校教师和学生作品,在此向原作者致以由衷的谢意!希望本书能使读者进一步掌握设计素描造型能力及创造性思维能力以拓展设计思路,为艺术设计类专业课程打下良好的基础。

　　本书项目一、项目三、项目五由朱晓华编写;项目二由邹石柳编写;项目四由钟玉珍编写。编写过程中还得到了李明革、朴仁淑等的大力协助,在此表示衷心的感谢! 由于编著者水平有限书中难免有不足之处,真诚期待读者对本书提出宝贵意见和建议!

<div align="right">

编著者

2018 年 1 月

</div>

学时分配建议

章　　名	序号	课　程　内　容	建议学时	授课类型
项目一 明暗素描—— 基础造型写生 表达训练	1	任务 1.1　正方体写生表达训练	4	理论＋实践
	2	任务 1.2　球体写生表达训练	4	理论＋实践
	3	任务 1.3　圆柱写生表达训练	4	理论＋实践
	4	任务 1.4　贯体写生表达训练	4	理论＋实践
	5	任务 1.5　几何组合体写生表达训练	4	理论＋实践
	6	任务 1.6　陶罐体写生表达训练	4	理论＋实践
	7	任务 1.7　不锈钢器皿写生表达训练	4	理论＋实践
	8	任务 1.8　玻璃器皿及透明体写生表达训练	4	理论＋实践
	9	任务 1.9　陶器静物组合体写生表达训练	6	理论＋实践
项目二 结构素描—— 结构造型写生 表达训练	10	任务 2.1　"自然物"与"人造物"结构写生表达训练	4	理论＋实践
	11	任务 2.2　平行与成角透视空间表达训练	8	理论＋实践
	12	任务 2.3　曲线与倾斜透视空间表达训练	8	理论＋实践
项目三 创意素描—— 创意能力表达 训练	13	任务 3.1　联想与想象形态表达训练	4	理论＋实践
	14	任务 3.2　延展与置换形态表达训练	4	理论＋实践
	15	任务 3.3　填充与共生形态表现训练	4	理论＋实践
	16	任务 3.4　解构与重构形态表现训练	4	理论＋实践
	17	任务 3.5　具象与抽象形态表现训练	4	理论＋实践
项目四 应用素描—— 创意应用表达 训练	18	任务 4.1　素描在平面标识、广告设计中的应用	6	理论＋实践
	19	任务 4.2　素描在建筑室内、产品设计中的应用	6	理论＋实践
	20	任务 4.3　素描在动画、动漫设计中的应用	6	理论＋实践
项目五 欣赏篇——优 秀作品欣赏	21	结构素描作品欣赏		
	22	明暗素描作品欣赏		
	23	创意素描作品欣赏		
	24	应用素描作品欣赏		

目录
CONTENTS

明暗素描——基础造型写生表达训练

 项目描述

 明暗素描用明暗表现物体,是物体写生的主要表现之一。明暗画法是利用黑、白、灰的对比关系,表现几何体在三维空间中的明暗关系、质感、空间感。实践证明,要使画面具有真实感,必须重视不同物体的质感。要注意观察和表现光线下不同质材的光滑度、硬度、透明度的差别。物体不同的质感与量感存在一定的联系,物体的量感可以体现一定的质感。一般而言,金属、陶器、玻璃等物体质地硬、光滑、有高光,就较有重量感。毛巾、棉布、皮毛、纸张等物品质地软、手感柔和、无高光,则给人以轻薄感。随着时代的进步,素描又演化出了多种艺术语言,出现了所谓的设计素描和结构素描。

任务 1.1　正方体写生表达训练

 任务引入

 正方体是最基础、最基本的形体。当人们观察周围世界的物体时,将会发现所有形体都是由简单的几何形体或由这些形体的局部所组成的。许多形体是介于一种几何形体和另一种几何形体之间的。比如,一个鸡蛋既不是球体,也不是圆柱体,它的造型是介于两者之间的。所以说,世界上的所有物体都可以看成由简单的几何形体组合而成的,这就是初学素描时为什么要画简单的几何体的原因。

 当画一个物体的时候,可以把它想象成一个多面体的积木。这样就能很容易地把复杂的物体分出它的体面。通过画简单的几何体的结构、明暗,可以帮助初学者积累表现形体、结构、空间的初步技法和经验,如图1-1和图1-2所示。

任务分析

 正方体是所有几何体中最基本的几何形体,又称"正六面体",在画之前要多观察和理

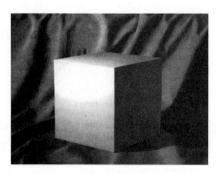

图 1-1 正方体实物照片(1)

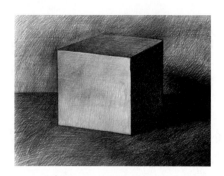

图 1-2 正方体写生效果图

解它的 12 条边缘线的成角透视关系。在画明暗时要多比较 3 个面之间的黑、白、灰明暗对比关系。

1．知识目标

(1)学会正确的观察方法。

(2)掌握合理的构图关系。

(3)掌握形体的比例与透视关系。

(4)掌握灰调子的变化,精心刻画亮部。

(5)把握大的整体关系、体积感、量感和质感表达。

2．技能目标

(1)根据绘画要求,掌握正方形体造型表达。

(2)根据绘画要求,学会用黑、白、灰色调表现明暗变化规律。

任务实施

1．观察与分析

观察边缘线的成角透视关系。在画明暗时要多比较 3 个面之间的黑、白、灰明暗对比关系,如图 1-3 所示。

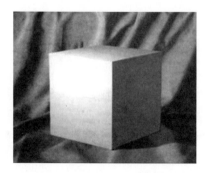

图 1-3 正方体实物照片(2)

2．构图与轮廓

用 2B 铅笔从内结构开始画起,先从画面中心点画出 3 根线,有点类似 X、Y、Z 坐标轴线,如图 1-4 和图 1-5 所示。

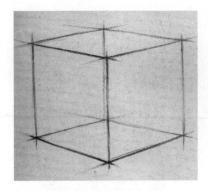

图1-4　正方体构图(1)　　　　　　　　图1-5　正方体构图(2)

3. 明暗表现

(1) 用倾斜的平行线条铺出暗部的第一遍层次关系,如图1-6所示。

注意:线条与线条之间的衔接要过渡自然,看上去像是由一根长线条画出来的,如图1-7所示。

(2) 画出投影部分的色调,因为投影的色调较重,排线时用力要稍重点才能画出较深的线条,如图1-8所示。

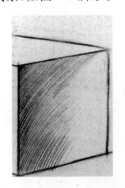
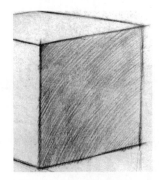
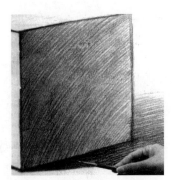

图1-6　正方体明暗表现(1)　　图1-7　正方体明暗表现(2)　　图1-8　正方体明暗表现(3)

(3) 用稍微变换点角度的线条,从明暗交界线的地方开始铺第二遍色调,注意排线时要用渐变的线条,如图1-9所示。

(4) 继续变换不同的角度叠加线条来加深暗部的层次,如图1-10所示。

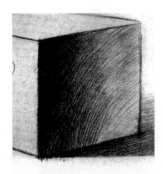
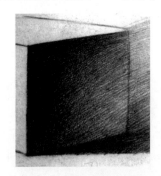

图1-9　正方体明暗表现(4)　　　　　图1-10　正方体明暗表现(5)

（5）用 H 铅笔铺出灰面的层次，用力要轻柔，如图 1-11 所示。

（6）用 4B 铅笔铺出背景的层次。

注意：用笔要轻松、均匀过渡，如图 1-12 所示。

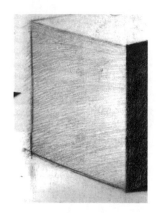 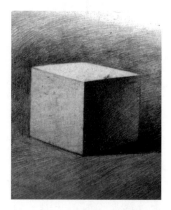

图 1-11　正方体明暗表现（6）　　图 1-12　正方体明暗表现（7）

4. 深入刻画

用卫生纸把画面轻轻揉擦一遍，让画面统一在灰色调之中，然后用橡皮擦干净亮部，如图 1-13 所示。

用削尖的 2B 铅笔从明暗交界线开始，刻画暗部的细节，如图 1-14 所示。

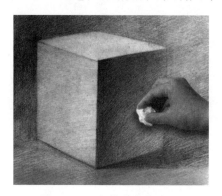 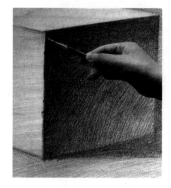

图 1-13　正方体明暗表现（8）　　图 1-14　正方体明暗表现（9）

5. 整体调整

最后，继续深入刻画灰面和背景的层次和细节，注意背景的层次不要比明暗交界线的层次深，如图 1-15 所示。

 知识解析

1. 素描

素描是一门关于认识和表现"形"的学问，是指导表达造型艺术的一种最基本的、辩证的、逻辑严密的思维方式，同时也是一门独立的造型艺术。用任何单颜色表现物体造型的绘画就叫素描。素描是一切造型艺术的基础，素描乃是造型艺术之父，图 1-16 和图 1-17

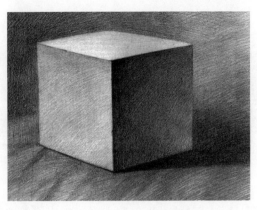

图 1-15　正方体最后效果图

所示为岩画及壁画。

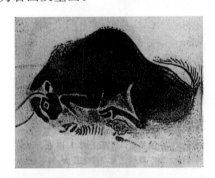

图 1-16　受伤的野牛岩画

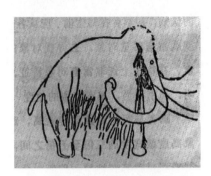

图 1-17　史前洞穴壁画

2. 素描与设计的认识

素描在教学的范畴中主要是训练学生如何观察和表达客观物象的造型能力。要解决这一问题首先要清楚素描的基本要素,即形体、结构、比例、透视、明暗关系。这 5 种内容所构成的形体以及空间的表达即是素描所要解决的基本问题,对于从事设计的人员来说要求会更高。素描作为现代造型艺术的基础训练课程,一直是设计造型基础的重要内容。它要求通过自然规律的分析研究,掌握一种对客观物象和视觉形式的观察和分析的方法,并熟练运用与这种观察与分析方法相适应的造型表现手法,从而为以后的专业学习打下良好的视觉基础,如图 1-18 和图 1-19 所示。

3. 素描的基本要素

1）形体

形体是客观物象存在于空间的外在形式。任何物象都以特定的形体存在而区别于其他物象。形体属于素描造型的基本依据和不变因素。形是体积的外貌,而体又必须是以有形来体现的。所以对形体也可以理解为体积的形。这就是说对素描造型因素中的形体认识要树立起立体空间的观念。

在日常生活中更多的是多种几何形体按不同形式组合而成的物象,比如说立方体、圆球体、圆柱体、圆锥体。

图 1-18　素描与设计（1）

图 1-19　素描与设计（2）

在观察物象时应首先注意其整体呈现的基本形。构成物象的基本形不同,则物象的形体特征就会不同。基本形是物象的大关系,把握住对象的基本形就抓住了其形体特征,而准确地把握物象的形体特征便奠定了素描造型的基础,如图 1-20 所示。

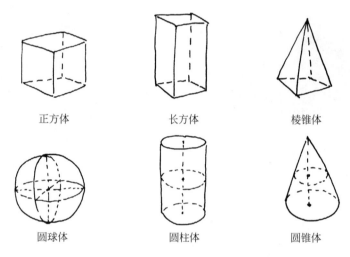

正方体　　　　　长方体　　　　　棱锥体

圆球体　　　　　圆柱体　　　　　圆锥体

图 1-20　基本形体

2）结构

素描中的形体主要指物象的外形特征,结构则主要指物象的内部结构和组合关系,形体与结构是外观与内涵的关系。结构是形成物象外貌的内在依据,不了解它就无法准确地把握物象的一系列外表特征。在素描中,结构包含两方面内容：一是解剖结构；二是形体结构。人体和动物的骨骼、肌肉所构成的解剖关系是解剖结构。熟悉解剖结构是人物造型的基础。其他物体的内部构成框架及其构成结构是物体的形体结构。绘画中对物体形体结构的把握,主要在于用面体现特征,这样便于理解和把握复杂的结构关系,有利于形象体积的塑造,如图 1-20 所示。

3）比例

物象的结构、形体等造型因素体现在外观形态上必然同一定的尺度相联系,不同的尺度关系则表现为一定的比例关系。任何物象的形体都是按一定的比例关系连起来的,比例变了,物象的形状也就变了。因此,在素描写生的起始阶段,比例的意义尤其重要,画面

形象的准与不准往往是比例关系的正确与否所致。例如,同一物体中局部与整体、局部与局部之间的比例关系;色调的明暗深浅层次的比例关系等。对形体比例的观察不应是机械、刻板地比较,应注意立体物象在一定角度和透视变化中的比例关系。要注意在相互比较中抓住物象的比例关系,特别是大的、整体形象的比例关系而不去求得基本比例的准确,随着观察能力的提高,应逐步抛弃这种方法,着重凭感觉、眼力、比较、训练观察能力的准确。

4)透视

人们在自然界看到的物象都呈现"近大远小"的空间现象,这就是透视现象。用科学的原理和方法把透视现象准确地表现在画面上,使其形象、位置、空间与实景感觉相同,这就是绘画透视。在素描中,透视的运用是在画面上确定物体的深度,即物体及其各部分的形在画面中的空间位置,是绘画中表现物体的立体感和创造空间效果的基本因素。所以说,透视法则是写实造型的重要依据,掌握透视基本原则是准确观察,真实描绘物象空间关系的基础,如图1-21~图1-23所示。

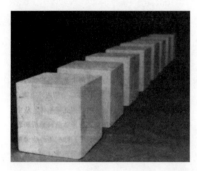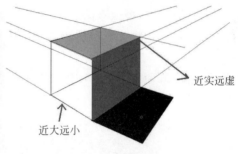

近实远虚

近大远小

图1-21 正方体透视

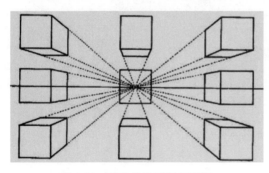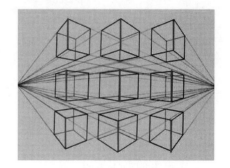

图1-22 正方体的平行透视图　　图1-23 正方体的成角透视图

5)明暗

明暗是素描的基本要素之一,是描绘物象立体与空间效果的重要因素。

任何物体在光的照射下都会呈现一定的明暗。光是物体明暗形成的先决条件,也是物体明暗变化的外在因素。物体在一定角度的光照下,会产生受光部分和背光部分两个既相互对比,又相互联系的明暗系统。物体的明暗层次可概括为三个面、五大调子,它们以一定的色阶关系结合成一个统一的整体,这就是明暗变化的基本规律,如图1-24所示。

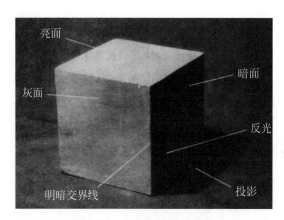

图 1-24　正方体的明暗关系

4. 素描写生的基本要领

素描写生即是直接对照实物画画,要有明确的规范性和准确性。写生的内容应符合空间、比例、透视等视觉造型因素的要求。科学、严格的方法步骤不仅能够保证作业顺利进行,更可以培养整体观察能力和描绘能力。下面介绍常用的写生步骤。

1)观察构图

推敲构图的安排,使画面上的物体主次得当,构图均衡而又有变化,避免散、乱、空、塞等弊病,如图 1-25 所示。

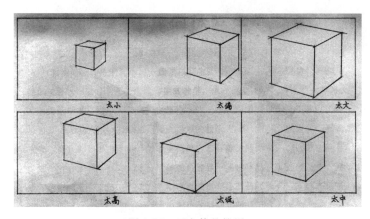

图 1-25　正方体的构图

2)画出大的形体结构

用长直线画出物体的形体结构(物体看不见的部分也要轻轻画出),要求物体的形状、比例、结构关系准确。再画出各个明暗层次(高光、亮部、中间色、暗部,投影以及明暗交接线)的形状位置。

3)逐步深入塑造

通过对形体明暗的描绘(从整体到局部,再从局部回到整体),逐步深入塑造对象的体积感。对重要的、关键性的细节要精心刻画。

4）调整完成

深入刻画时难免忽视整体及局部间的相互关系。这时要全面予以调整（主要指形体结构，还包括色调、质感、空间、主次等），做到有所取舍、突出主体。

5. 素描写生的整体原则

保证整体原则的关键是要求初学者强化并保持对物体的整体的"第一印象"。所谓"第一印象"就是人们在时间有限、信息有限的前提下，对物体形成的印象。它具有整体、鲜明的特征。实践说明，随着素描作业的深入，物体细部逐渐被发现和表现，这种眼睛的"暗适应"功能易导致初学者"第一印象"的淡化，极大地干扰整体原则。因此保持第一印象非常重要。

 任务总结

（1）初步掌握正方体的构图与透视比例关系。

（2）初步掌握了素描的基本要素和写生的基本要领。

（3）体验到素描的理论精髓。

 能力拓展

（1）根据所学内容及所给素材或自创图形，完成与正方体相关形体的变异表达，如图 1-26 所示。

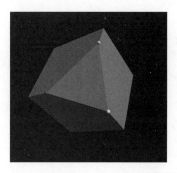

图 1-26　正方体形体变异实物图

（2）用八开或四开素描纸。

（3）画笔可以自由选取。

任务 1.2　球体写生表达训练

 任务引入

球体是几何形体中最基本的形体之一。生活中的常见圆或类似圆的物体有很多，诸如吃、穿、住、行、装饰物等当中的面包、鸡蛋、球、帽、拱形建筑、圆形花瓶等基本都是由球体构成，如图 1-27 和图 1-28 所示。

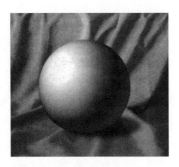 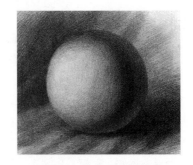

图 1-27　球体实物照片(1)　　　　　　　图 1-28　球体写生效果图

 ## 任务分析

　　球体是几何形体中基本的几何形体,它不像正方体那样转折面明显,明暗关系过渡比较自然平缓,在画之前要多观察和理解它的亮面、灰面、暗面、明暗交界线、反光和投影之间的过渡关系。在处理明暗时要多比较 3 个面之间的黑、白、灰明暗对比的差异性。

1. 知识目标

(1) 学会正确的观察方法。

(2) 掌握合理的构图关系。

(3) 掌握形体的比例与色调的透视关系。

(4) 掌握灰调子和暗交界线的色调变化,精心刻画亮部。

(5) 把握大的整体关系、体积感、量感和质感表达。

2. 技能目标

(1) 根据绘画要求,掌握球体造型表达。

(2) 根据绘画要求,掌握球体的明暗变化规律。

 ## 任务实施

1. 观察与分析

　　球体是由正方体不断地切角后演变而成的,它的明暗过渡较平缓,是最易观察和理解"五大调子"明暗规律的几何体之一。写生时要多观察,多理解其明暗变化规律,如图 1-29 所示。

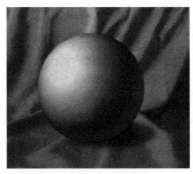

图 1-29　球体实物照片(2)

2. 构图与轮廓

先画一个正方形,再把正方形的 4 个角切掉,如图 1-30 所示。

继续把棱角切掉,慢慢把它削成圆形,注意多比较它的对称关系,如图 1-31 所示。

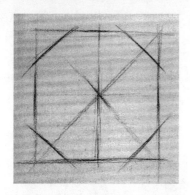 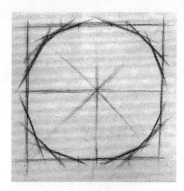

图 1-30　球体构图(1)　　　　　　图 1-31　球体构图(2)

3. 明暗表现

用平行线条把暗部和背景铺一遍色调,如图 1-32 所示。

变换角度继续叠加线条来加深暗部的层次关系,如图 1-33 所示。

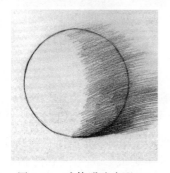 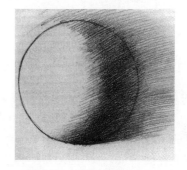

图 1-32　球体明暗表现(1)　　　　　图 1-33　球体明暗表现(2)

变换排线角度,再把明暗交界线加深,不断地叠加线条来加深暗部的层次,如图 1-34 所示。接着画灰面的层次,注意要和暗部的色调衔接起来,过渡要自然、平缓,铺出背景的大体色调后,用卫生纸把画面轻轻揉擦一遍,再把亮部擦干净,如图 1-35 所示。

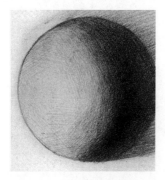 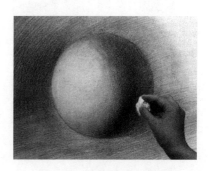

图 1-34　球体明暗表现(3)　　　　　图 1-35　球体明暗表现(4)

4. 深入刻画

继续深入刻画灰面和背景的层次和细节,注意背景的层次不要比明暗交界线的层次深,如图 1-36 所示。

用削尖的 2B 铅笔深入刻画明暗交界线和反光的明暗关系,用 HB 铅笔深入刻画灰面的层次变化,如图 1-37 所示。

5. 整体调整

最后,抓住背景的色调。从整体出发,调整画面空间明暗对比、主体与背景虚实关系,注意线条不要太跳,柔和自然过渡,如图 1-37 所示。

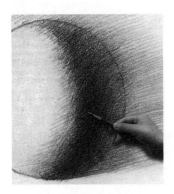 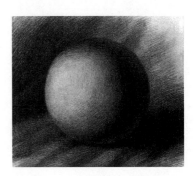

图 1-36　球体明暗表现(5)　　　　图 1-37　球体最后效果图

 知识解析

1. 关于素描球体的"三大面"与"五大调子"的观察与理解

初学者最容易犯的错误与个人的观察力和个人的理解能力有密切关系,这也是学习素描的目的所在,学习素描不仅能培养学生的观察能力,还能培养如何理解问题和分析问题的能力。在图 1-38 中,"三大面"与"五大调子"球体是最好帮助理解的物体。球体的"三大面"即黑、白、灰,过渡平缓、自然,不像方体那样有明显的转折面。球体的"五大调子"即亮调子、灰调子、明暗交界线、反光、投影,在观察时要注意这几部分的色调区别。这就是常说的"只有看到才能画到"的道理,如图 1-38 所示。

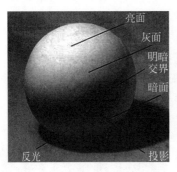 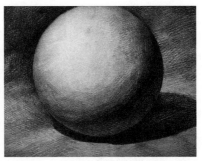

亮面
灰面
明暗
交界
暗面
反光　　　　投影

图 1-38　"三大面"与"五大调子"

2. 关于素描球体的起形与构图问题

初学者同样也会在起形时把正方形画得不准或过偏，切削弧线画得不够准确，导致后面形体的球体塑造不够完美，主要原因是起形与构图处理不到位。如果这一步做好了就等于画完了一半，如图 1-39 所示。

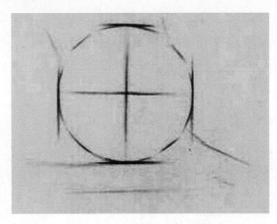

图 1-39　球体的起形与构图

 任务总结

（1）初步掌握球体的观察起形与构图关系。

（2）初步掌握球体写生的基本要领。

（3）体验素描的"三大面"与"五大调子"的表现方法。

 能力拓展

（1）根据所学内容及所给素材或自创图形，完成与球体相关形体的变异表达，如图 1-40 所示。

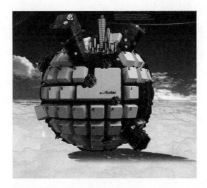

图 1-40　球体形体变异实物图

（2）用八开或四开素描纸。

（3）画笔可以自由选取。

任务 1.3　圆柱写生表达训练

任务引入

圆柱体是几何形体中基本的形体之一。生活中的常见圆柱体或类似体的物体有很多，比如水杯、碗筷、垃圾筒等，如图 1-41 和图 1-42 所示。

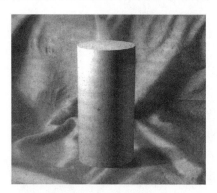
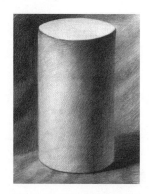

图 1-41　圆柱实物照片(1)　　　　图 1-42　圆柱写生效果图

任务分析

圆柱体的造型是以立方体为基础的，兼有立方体的平面和球体曲面的特点，它的底面和顶面与圆柱中轴和圆柱体两侧轮廓线成垂直关系，圆柱体外形呈长方形。侧面明暗关系过渡比较自然平缓，在画之前要多观察和理解它的亮面、灰面、暗面、明暗交界线、反光和投影之间的过渡关系。在处理明暗时要多比较 3 个面之间的黑、白、灰明暗对比的差异。

1. 知识目标

（1）学会正确的观察方法。

（2）掌握合理的比例、构图关系。

（3）掌握形体的比例透视关系。

（4）掌握灰调子和暗交界线的色调变化。

（5）把握大的整体关系、体积感、量感和质感表达。

2. 技能目标

（1）根据绘画要求，掌握圆柱体结构造型表达。

（2）根据绘画要求，掌握圆柱体的明暗变化规律。

任务实施

1. 观察与分析

圆柱体是由上下两个圆形与一个矩形构成，其中矩形的宽度与圆形的直径相等，在画圆形的透视时先注意近大远小的透视规律。由于其柱体的块面转折是 360°，所以其明暗

规律和球体较接近,如图 1-43 所示。

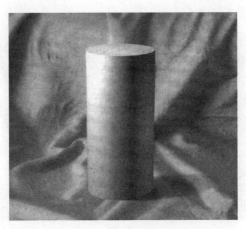

图 1-43　圆柱实物照片(2)

2. 构图、轮廓

除了直线会发生透视现象以外,弧线也会发生透视现象。特别是在圆形透视中,透视圆形会成为椭圆形,平置圆的透视圆心偏于远方,也就是前面的弧度要比后面的略大。在画面正中时,最长透视直径为水平线,位置左右移动,透视形成偏斜状态,最长透视直径成斜线。离视平线越远弧度张开越大,越近则相反。在画面正中时直立圆最长直径为垂线,位置左右移动也会发生倾斜,离主点垂线越近弧度张开越小,越远则越大,如图 1-44 所示。

画好圆柱的外轮廓线和透视关系,注意宽度与高度的比例关系。注意圆的近大远小的透视变化。转角处要避免太尖锐,过渡要平缓、自然,注意对称关系,如图 1-44 所示。

3. 明暗表现

擦去多余的线,然后对暗部和背景一起铺一遍平行线条,如图 1-45 所示。接着画背景和灰部的层次关系,如图 1-46 所示。继续变换角度,叠加线条来加深层次,画出背景空

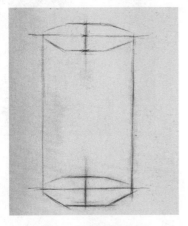

图 1-44　圆柱体构图

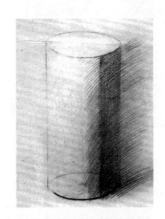

图 1-45　圆柱明暗表现(1)

间,如图 1-47 所示。

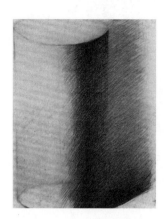

图 1-46　圆柱明暗表现(2)

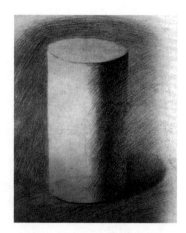

图 1-47　圆柱明暗表现(3)

注意：圆柱体黑、白、灰的平缓过渡关系,以及反光色调和背景的处理(背景运用对比的色调进行明暗着色)。

4. 深入刻画训练

用柔软的纸或手指把画面轻揉一遍。然后用橡皮擦净高光部位,接着用削尖的 2B 铅笔深入刻画暗部的细节,如图 1-48 所示。

5. 整体调整训练

最后加强整体的层次对比关系和虚实、空间对比关系。注意明暗交界线的过渡要自然,和顶面交接处最暗,如图 1-49 所示。

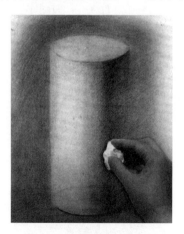

图 1-48　圆柱明暗表现(4)

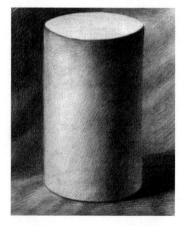

图 1-49　圆柱最后效果图

 知识解析

1. 关于圆柱体的透视规律

圆柱体顶面与底面的透视圆应按求正方形透视形方法求得,画出对角线和平分线,再

找出圆与正方形的对应点,可得透视变化后的圆。

透视变化后的顶面与底面弧度不平行,原因在于顶面与底面离视平面线的位置高低不同,故弧度也不同。竖放时,离视平线近的圆面弧度小,离视平线远的圆面弧度大,每个圆面经圆心后,前半面大于后半面。每个圆面都呈前后不对称的椭圆,如图 1-50 和图 1-51 所示。

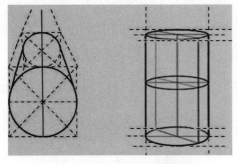

图 1-50 圆柱体的透视规律

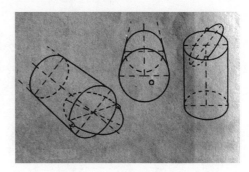

图 1-51 圆柱体的透视表现

2. 关于圆柱体的明暗规律

初学者往往会对物体的明暗观察不到位,有些规律很难掌握,这里可以用箭头的方法指导学生,明暗是有一定规律可循的,如柱体的顶面即受光面,由于受柱体顶面的边棱转折面的影响,光源近处肯定会受遮挡形成"近实远虚""近暗远灰"的现象,而受光面柱体的侧面形成"上浅下深",远处的暗面形成"上深下浅",投影形成"近深远浅"等深浅相对对比关系,背景空间与主体物也可运用对比的手法进行衬托处理,因此明暗是有规律可循的,不难掌握,如图 1-52 所示。

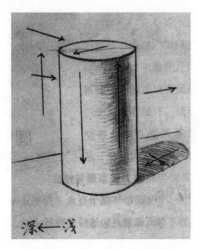

图 1-52 圆柱体的明暗规律

 任务总结

(1)初步掌握圆柱体的观察起形与构图关系。

（2）初步掌握圆柱体写生的基本要领。

（3）体验圆柱体明暗素描的表现方法。

 能力拓展

（1）根据所学内容及所给素材或自创图形,完成与圆柱体相关形体的变异表达,如图 1-53 所示。

图 1-53　圆柱体形体变异实物图

（2）用八开或四开素描纸。

（3）画笔可以自由选取。

任务 1.4　贯体写生表达训练

 任务引入

贯体又称穿体,它是几何形体中较为复杂的形体之一。常见贯体有长方与长方贯体、长方与棱锥贯体、圆柱与圆锥贯体、棱柱与棱柱贯体等,在生活中这样的物体有很多,如花瓶、茶杯、栏杆等,如图 1-54 和图 1-55 所示。

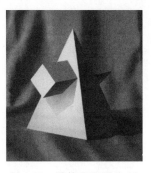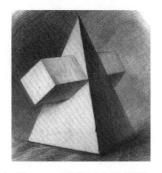

图 1-54　贯体实物照片(1)　　　　　图 1-55　贯体写生效果图

 任务分析

贯体是由长方体贯穿于棱锥(四棱锥)上方(棱锥贯体)、圆柱体贯穿于圆锥上方(圆锥

贯体)、长方体贯穿于另一个长方体中间(十字贯体)的几何体,本节以前者作为分析与理解的对象。

1. 知识目标

(1)学会正确的观察方法。

(2)掌握合理的构图结构与穿叉关系。

(3)掌握形体比例结构与整体的透视关系。

(4)掌握贯体明暗规律表现及个体结构与整体的色调变化。

(5)把握大的整体关系、体积感、量感和质感表达。

2. 技能目标

(1)根据绘画要求,掌握贯体形体结构的造型表达。

(2)根据绘画要求,掌握贯体的明暗变化规律。

 任务实施

1. 观察与分析

四棱锥贯穿组合体是由四棱锥体和横卧的四方体组合而成的,要注意不同的面在不同的角度下的明暗和透视关系,如图1-56所示。

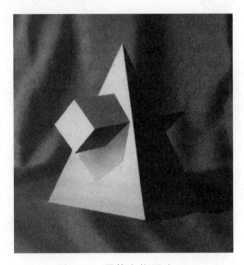

图1-56 贯体实物照片(2)

2. 构图与轮廓

先从中心点画出一根中心线,确定好高度和宽度后分别画出三根线,注意它们的体面关系。同时把它底面的四边形的透视关系也画出来,再把倾斜的长方体透视画出来,如图1-57和图1-58所示。

3. 明暗表现

再用平行线铺出暗部的第一遍层次。注意线条与线条之间衔接要自然,看上去要像是一根长线条画出来的一样,如图1-59所示。用稍加变换角度的线条来铺第二遍色调,注意排线时用渐变的线条,如图1-60所示。

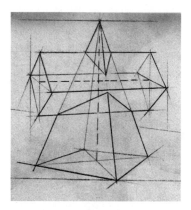

图 1-57　贯体构图(1)

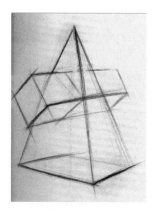

图 1-58　贯体构图(2)

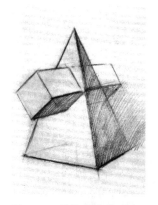

图 1-59　贯体明暗表现(1)

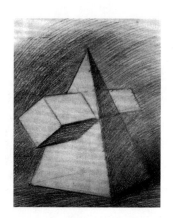

图 1-60　贯体明暗表现(2)

继续变换不同的角度叠加线条,加深暗部的层次,注意深浅渐变的表达,过渡要自然,如图 1-61 所示。用柔软的纸把画面轻轻揉擦一遍,使整个画面统一在灰调子中,如图 1-62 所示。

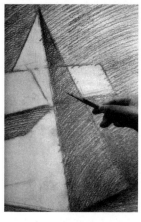

图 1-61　贯体明暗表现(3)

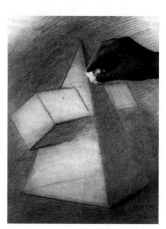

图 1-62　贯体明暗表现(4)

4. 深入刻画

用橡皮擦干净亮部后,用削尖的 2B 铅笔从明暗交界线开始深入刻画暗部细节,如图 1-63 所示。用 H 铅笔画平行线条,铺出灰面的层次,用笔要轻柔,如图 1-64 所示。

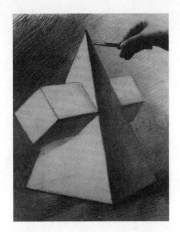 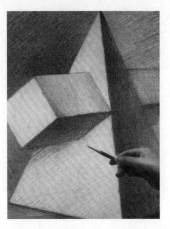

图 1-63　贯体明暗表现(5)　　　　　图 1-64　贯体明暗表现(6)

5. 整体调整

最后,继续深入调整灰面和背景的细节,注意背景的色调与物体的对比关系,抓住背景的色调从整体出发,调整画面空间明暗对比、主体与背景虚实关系,注意线条不要太跳,要柔和自然过渡,如图 1-65 所示。

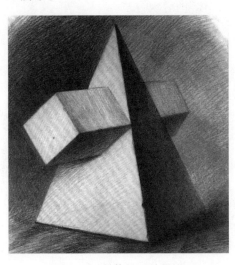

图 1-65　贯体最后效果图

 知识解析

1. 关于棱锥贯体的"透视规律"的观察与理解

棱锥贯体上方的长方体两组轮廓线分别消失在视平线上方和下方的天点与地点上,其余透视线消失在余点上,如图 1-66 所示。

2. 关于棱锥贯体的明暗问题

在初学者看来这样的物体很难把握其整体的明暗效果,容易画花,整体色调不容易画协调,按图中棱锥贯体受左上角光线照射,出现比立方体更为丰富的明暗层次,其每块色面的深浅变化如图 1-67 所示。

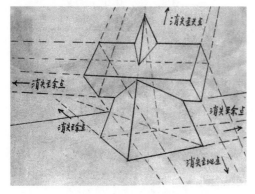 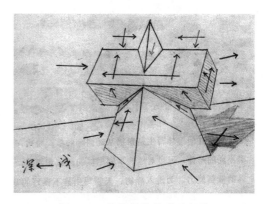

图 1-66　贯体的透视规律　　　　　　　图 1-67　棱锥贯体的明暗规律

 任务总结

(1) 初步掌握棱锥贯体的观察起形与构图关系。

(2) 初步掌握棱锥贯体写生的基本要领。

(3) 体验素描的"棱锥贯体"的表现方法。

 能力拓展

(1) 根据所学内容及所给素材或自创图形,完成与棱锥贯体相关形体的变异表达,如图 1-68 所示。

图 1-68　贯体形体变异实物图

(2) 用八开或四开素描纸。

(3) 画笔可以自由选取。

任务 1.5　几何组合体写生表达训练

 任务引入

当画一个物体的时候,可以把它想象成一个多面体的积木。例如,削好的铅笔是由圆柱体和圆锥体组成的,椅子是由六面体和圆柱体组成的等。从这个角度而言,世界上的万物形态都可以简化成简单的几何组合形体,这些纷繁复杂的客观事物不过是各种几何体的组合而已。这样就能很容易地把复杂的物体分出它的体面。通过画简单的几何体的结构、明暗,可以帮助初学者积累表现形体、结构、空间的初步技法和经验,如图 1-69 和图 1-70 所示。

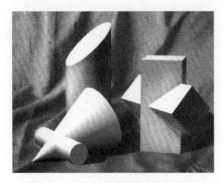
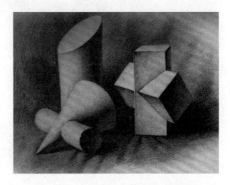

图 1-69　几何组合体实物照片(1)　　　　图 1-70　几何组合体写生效果图

 任务分析

几何组合体写生是素描基础训练的重要阶段,它们概括地体现了自然界各类不同的形体。通过对这些不同形体的理解和描绘,可以培养学生表现自然界复杂形体的概括能力,为进入静物、人物写生打下良好的基础。

1. 知识目标

(1)学会正确的观察方法。

(2)掌握合理的形体结构与构图关系。

(3)掌握整体的形体比例与透视关系。

(4)掌握整体组合的明暗规律与整体的色调变化。

(5)把握大的整体关系、体积感、量感和质感表达。

2. 技能目标

(1)根据绘画要求,掌握组合体整体结构的造型表达。

(2)根据绘画要求,掌握组合体的明暗变化规律。

 任务实施

1. 观察与分析

几何体的数量增多,难度也就加大很多,难度主要是能否始终保持三者的整体关系,

从一开始就要注意整体的相互关系,画之前先多比较,多观察,找出它们之间的差别,做到胸有成竹之后再动手作画,如图 1-71 所示。

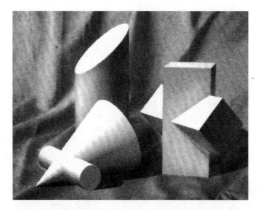

图 1-71　几何组合体实物照片(2)

2. 构图与轮廓

先画出每个几何体的结构关系,注意整体的比例关系和透视关系,如图 1-72 所示。

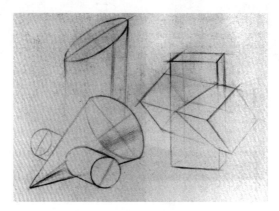

图 1-72　几何组合体构图

3. 明暗表现

用 4B 铅笔快速把所有暗部都铺一遍色调,如图 1-73 所示。继续变换一点角度来叠加线条,把明暗交界线和投影的色调加深,用柔软的纸轻揉一遍暗部,使暗部的层次柔和、统一,如图 1-74 所示。用橡皮擦干净亮部的灰层次,使画面的明暗对比加强,如图 1-75 所示。

4. 深入刻画

从明暗交界线开始深入刻画暗部的层次。注意要把铅笔削尖,画的时候手腕要用力才能画出很深的层次,如图 1-76 所示。接着刻画灰面的层次关系,注意手腕用力要轻柔,灰层次要和暗部、亮部多比较,不能画出很深的层次,如图 1-77 所示。

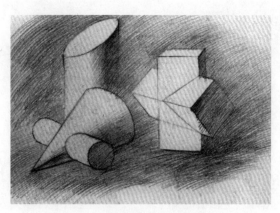

图 1-73　几何组合体明暗表现(1)

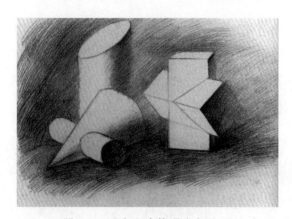

图 1-74　几何组合体明暗表现(2)

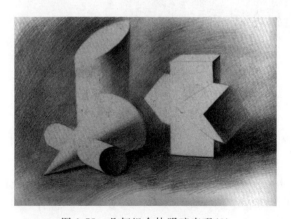

图 1-75　几何组合体明暗表现(3)

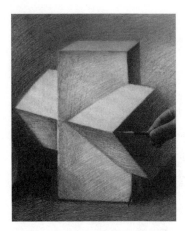

图 1-76　几何组合体明暗表现(4)

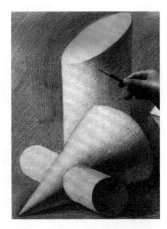

图 1-77　几何组合体明暗表现(5)

5. 整体调整

最后把背景的层次也要交代清楚,物体亮部旁的背景要画深点,暗部则画浅点,这样就会有对比关系,背景的笔触要虚点,以便衬托主体,如图 1-78 所示。

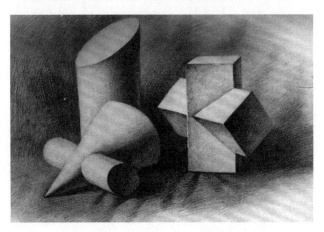

图 1-78　几何组合体最后效果图

 知识解析

1. 几何组合体构图

要把组合后形成的整体外形概括成一个大的几何形体。用松和长的直线在画面上妥善安排其整体位置和几何形体大的比例关系。构图是评分的关键! 要画好一幅画,首先要构好图、抓好形。常见的构图有三角形、C 形和 S 形等。不要死板地参照实物而是要动脑子让它们在画面中的位置更加合理、更加完美,要注意它们的空间感和虚实关系! 画纸横放可以构三角形,竖放就构 S 形。如果想拉出空间关系,可以将物体摆放疏密有致,画面要有饱满感,物体间要有联系,主体物不要放在画面正中间,否则会给人呆板和堵的感觉,如图 1-79 所示。

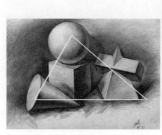
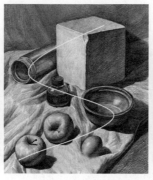
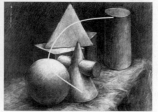

图 1-79　几何组合体"构图"

2. 整体色调把握

初学者对于组合体很难把握其明暗色调,容易画花,整体色调不容易画协调,正确的处理方法是按统一光线照射的固定光源,抓住所有个体的明暗交界线统一进行铺进,不要单个进行,否则会影响整体效果。注意明暗对比和明暗层次,以及整体的明暗规律。

 任务总结

(1) 初步掌握几何组合体的观察起形与构图关系。

(2) 初步掌握几何组合体写生的基本要领。

(3) 体验素描的几何组合体的表现方法。

 能力拓展

(1) 根据所学内容及所给素材或自创图形,完成与几何组合体相关形体的变异表达,如图 1-80 所示。

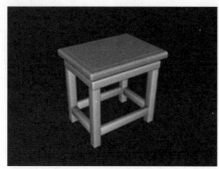

图 1-80　几何组合体变异实物图

(2) 用八开或四开素描纸。

(3) 画笔可以自由选取。

 任务 1.6 陶罐体写生表达训练

任务引入

　　素描静物写生是石膏几何形体写生的延伸和发展,它描绘的范围很广,瓜果、蔬菜、花卉、瓶罐、文具等都可作写生的内容。素描静物写生同样能训练构图能力和造型能力。对初学者来说,由简到繁的静物组合写生,一方面可以掌握构图规律,做到画面对象大小比例安排得当,视点高低适宜;另一方面也可以自己布置静物作画,从中学习构图的基本知识(如统一和变化、对比和调和、对称和均衡、比例和节奏、静感和动感等),逐步掌握构图能力。静物的形体结构实际上仍是不同的几何形体的组合,但它比石膏几何形体更不规则、更复杂,因此在静物写生中更应该强调对形体组合关系和结构关系的理解。在静物写生中,各种物体都是由不同质材构成的,硬软、粗细、轻重、厚薄等的"质"感是不一样的,质感的表现主要通过对比手法,当然也有赖于物体色调的准确描绘,如图 1-81 和图 1-82 所示。

图 1-81　陶罐体实物照片(1)　　　　　　图 1-82　陶罐体写生效果图

任务分析

　　光影素描就是在深入理解物体内在结构的基础上,表现光线照射在物体表面上所形成的明暗关系。在画光影素描的时候,首先应该对物体的外形做仔细地观察和分析,无论对象有多么复杂,都要概括地理解和分析。

　　1. 知识目标

　　(1) 学会概括地理解和观察陶罐体。

　　(2) 掌握合理的形体结构与构图关系。

　　(3) 掌握整体的形体比例与透视关系。

　　(4) 掌握光影随形体转折与整体的光影变化。

　　(5) 把握陶罐体的质感表达。

　　2. 技能目标

　　(1) 根据绘画要求,掌握陶罐体整体结构的造型表达。

　　(2) 根据绘画要求,掌握陶罐体的明暗变化规律。

 任务实施

1. 观察与分析

观察分析物体的基本形与特征。

在画光影素描的时候,首先应该对物体的基本形与特征做仔细地观察和分析。静物的造型远比石膏的复杂,但无论对象有多么复杂,都不能被物体表面的细节和杂碎的光点所迷惑。在观察分析对象时,要将物体整体形状简略为方形、圆形、三角形和多边形等简单几何体来认识,这样就简单多了。只要概括地理解和分析在结构的基础上光影是随形体转折产生变化,就容易理解了,如图 1-83 所示。

2. 构图与轮廓

观察比较物体的整体与局部。

观察比较,先定物体最高点和最低点的位置,标出中垂线,再定宽度,借助辅助线定出物体各部位的比例。注意把握好物体的整体比例关系、转折关系和透视关系,一定要正确。在确定画面构图时概括地画出物体的大体轮廓。注意物体相互间的高低、大小、宽窄比例差异,并交代出物体明暗交界线和投影的位置,如图 1-84 所示。

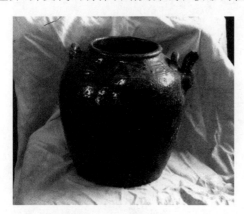
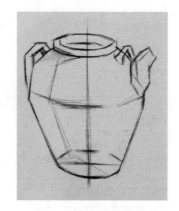

图 1-83　陶罐体实物照片(2)　　　　　图 1-84　陶罐体构图

3. 明暗表现

在确定画面构图时概括地画出物体的大体轮廓,注意前后物体的线条轻重用法,以突出物体的空间感,并交代出物体明暗交界线和投影的位置(观察比较,确定高、宽的比例,画出轮廓,定出明暗),如图 1-85 所示。

由于光线强弱、照射角度、物体颜色深浅和所处空间位置的不同,故呈现不同的明暗关系,初学者始终要重视各部位不同明暗的比例程度。注意物体的组合结构,简单地画出背景色(从明暗交界处开始画出物体大的色调对比关系),如图 1-86 所示。

4. 深入刻画及整体调整

进一步刻画物体的外部轮廓和内部结构以及转折关系,同样用深浅不同的线条画出前后物体的空间关系,并深入强化物体轮廓,细化画出物体的背景和投影(充实暗部,注意光感,把陶器的质感作为刻画的重点,注意明暗交界线的变化)。注意深入塑造,充分表现

物体的形体和质感,仔细刻画物体细部,同时注意整体关系,如图 1-87 所示。

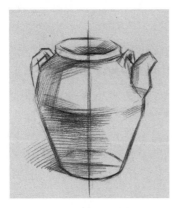

图 1-85 陶罐体明暗表现(1)

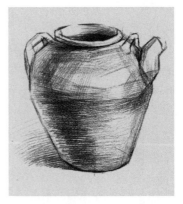

图 1-86 陶罐体明暗表现(2)

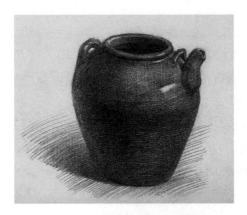

图 1-87 陶罐体最后效果图

5.塑造物体的空间感

空间感的表现作为画面的大关系也应加以重视。空间感是由多种因素对比的结果形成的。第一,要注意单体间的明暗对比,画面上下、前后物体的调子深浅的层次变化;第二,要注意单体外轮廓边线的处理;第三,要检查画面中的物体透视变化是否正确。进一步刻画物体细部,注意形体的转折关系(调整完成画面)。

 知识解析

1. 陶罐体局部光影处理技巧

精心刻画罐口与亮部,这里可以用橡皮或擦笔依照光源的光影效果来提出高光或亮部,注意在调整时要根据实际的光影面积和方向灵活运用橡皮或擦笔,手法要有轻重缓急,层次要画得尽量丰富,还要注意把握大的整体关系、体积感、量感和质感的表达(刻画与丰富细节,调整明暗对比关系,统一画面)。

2. 陶罐体色调的整体把握

初学者对于陶罐体很难整体把握住明暗色调,容易画花,整体色调不容易画协调,正

确的处理方法是按光线照射的固定光源,抓住所有个体的明暗交界线统一进行铺进,不要单个进行,否则会影响整体效果。注意明暗对比和明暗层次,以及光影质感效果。

 任务总结

（1）初步掌握陶罐体的观察方法。

（2）初步掌握陶罐体写生的基本要领。

（3）体验陶罐体的表现方法与技巧。

（4）初步掌握光影色调的明暗变化规律。

 能力拓展

（1）根据所学内容,完成与不锈钢物体相关形体的素描表达。

（2）用八开或四开素描纸。

（3）画笔可以自由选取。

（4）相关案例如图 1-88～图 1-90 所示。

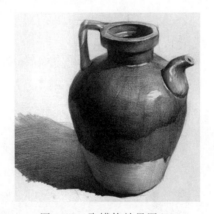

图 1-88　陶罐体效果图(1)

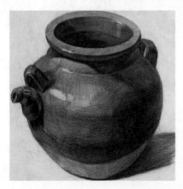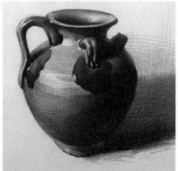

图 1-89　陶罐体效果图(2)

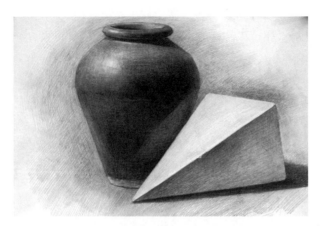

图 1-90　罐体与石膏体组合效果图

任务 1.7　不锈钢器皿写生表达训练

 任务引入

　　不锈钢形体是素描表现中比较难表达的物体,由于物体本身在光源的作用下光影效果特别明显,在观察中会发现多数物体都具有光影现象,这种素描称为光影素描,这种物体的明暗关系比较复杂,因此单独介绍给大家,如图 1-91 和图 1-92 所示。

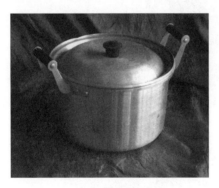

图 1-91　不锈钢器皿实物照片(1)

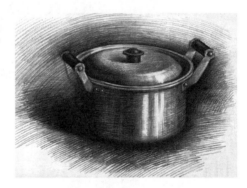

图 1-92　不锈钢器皿写生效果图

 任务分析

　　光影素描就是在深入理解物体内在结构的基础上,表现光线照射在物体表面上所形成的明暗关系。在画光影素描的时候,首先应该对物体的外形做仔细地观察和分析,无论对象有多么复杂,都要概括地理解和分析。

1. 知识目标

(1) 学会概括地理解和观察不锈钢物体。

(2) 掌握合理的形体结构与构图关系。

（3）掌握整体的形体比例与透视关系。

（4）掌握光影随形体转折与整体的光影变化。

（5）把握不锈钢物体的质感表达。

2．技能目标

（1）根据绘画要求，掌握不锈钢物体整体结构的造型表达。

（2）根据绘画要求，掌握不锈钢物体的明暗变化规律。

 任务实施

1．观察与分析

在画光影素描的时候，首先应该对物体的外形做仔细地观察和分析，无论对象有多么复杂，不能被物体表面的细节和杂碎的光点所迷惑，要概括地理解和分析在结构的基础上光影是随形体转折产生变化。其次要分清单个物体与其他物体之间的相互关系，如虚实、强弱反光等的对比，如图1-93所示。

2．构图与轮廓

观察物体的基本形与特征。

整体观察局部比较。在观察分析对象时，要将物体整体形状简略为方形、圆形、三角形和多边形等简单几何体来认识。观察比较，构图确定大体。先定物体最高点和最低点的位置，标出中垂线，再定宽度，借助辅助线定出物体各部位的比例。注意把握好物体的整体比例关系、转折关系和透视关系，一定要正确，如图1-94所示。

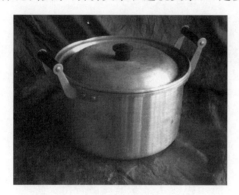

图1-93　不锈钢器皿实物照片（2）

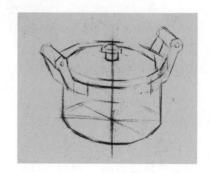

图1-94　不锈钢物体构图

3．明暗表现

在确定画面构图时概括地画出物体的大体轮廓。注意前后物体的线条轻重用法，以突出物体的空间感。交代出物体明暗交界线和投影的位置（观察比较，确定高、宽的比例，画出轮廓，定出明暗），如图1-95所示。

由于光线强弱、照射角度、物体深浅和所处空间位置的不同，故呈现不同的明暗关系，初学者始终要重视各部位不同明暗的比例程度。注意物体组合的结构，简单地画出背景色（从明暗交界处开始画出大的色调对比关系），如图1-96所示。

4．深入刻画及整体调整

进一步刻画物体的外部轮廓和内部结构以及转折关系，同样用深浅不同的线条画出

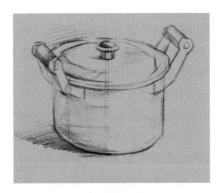
图 1-95　不锈钢器皿明暗表现(1)

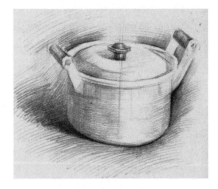
图 1-96　不锈钢器皿明暗表现(2)

前后物体的空间关系,并深入强化物体轮廓,细化画出物体的背景和投影(充实暗部,注意光感,把锅的质感作为刻画的重点,注意明暗交界线的变化)。注意深入塑造,充分表现物体的形体和质感,仔细刻画物体细部,同时注意整体关系,如图 1-97 所示。

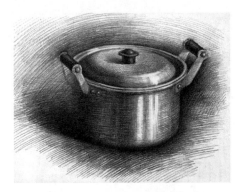
图 1-97　不锈钢器皿最后效果图

 知识解析

1. 不锈钢物体局部光影处理技巧

精心刻画亮部,这里可以用橡皮或擦笔来依照光源的光影效果提出高光或亮部,注意用橡皮或擦笔提时要根据实际的光影面积和方向灵活运用橡皮或擦笔,手法要有轻重缓急,层次要画得尽量丰富,在调整时还要注意把握大的整体关系、体积感、量感和质感的表达(刻画与丰富细节,调整明暗对比关系,统一画面)。

2. 不锈钢物体色调的整体把握

初学者对于不锈钢物体很难把握住明暗色调,容易画花,整体色调不容易画协调,正确的处理方法是按统一光线照射的固定光源,抓住所有个体的明暗交界线统一进行铺进,不要单个进行,否则会影响整体效果。注意明暗对比和明暗层次,以及光影质感效果。

 任务总结

(1)初步掌握不锈钢物体的观察方法。

（2）初步掌握不锈钢物体写生的基本要领。

（3）体验不锈钢物体的表现方法与技巧。

（4）初步掌握不锈钢物体的质感表达。

 能力拓展

（1）根据所学内容，完成与不锈钢物体相关形体的素描表达。

（2）用八开或四开素描纸。

（3）画笔可以自由选取。

（4）相关案例如图 1-98～图 1-100 所示。

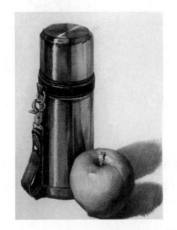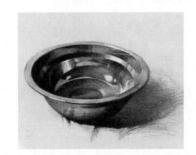

图 1-98　不锈钢器皿效果图（1）

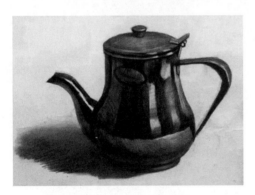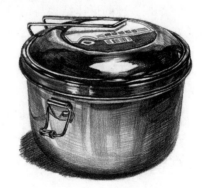

图 1-99　不锈钢器皿效果图（2）　　　　　　　　图 1-100　不锈钢器皿效果图（3）

任务 1.8　玻璃器皿及透明体写生表达训练

 任务引入

　　玻璃器皿和透明体的表现是素描训练中最为常见的写生之一，画好它们看上去不是很容易，因为玻璃器皿和透明体表面没有明显的转折和结构关系，同时斑驳的光点让人眼

花缭乱,似乎无从下手。这种物体的明暗关系比较复杂,因此单独介绍给大家,如图 1-101 和图 1-102 所示。

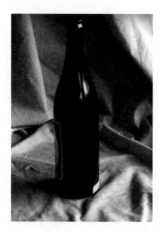

图 1-101　玻璃器皿及透明体实物照片(1)

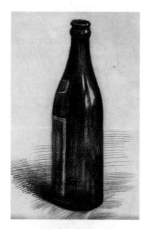

图 1-102　玻璃器皿及透明体写生效果图

任务分析

要画好玻璃器皿和透明体,必须在深入理解物体内在结构的基础上,表现光线照射在物体表面上所形成的明暗关系。在画光影素描的时候,首先应该对物体的外形做仔细地观察和分析,无论对象有多么复杂,都要概括地理解和分析。

1. 知识目标

(1)学会概括地理解和观察玻璃器皿和透明体的特征。

(2)掌握合理的形体结构与构图关系。

(3)掌握整体的形体比例与透视关系。

(4)理解光影随透明、光滑而发生光影变化。

(5)把握玻璃器皿和透明体的质感表达。

2. 技能目标

(1)根据绘画要求,掌握玻璃器皿和透明体整体结构的造型表达。

(2)根据绘画要求,掌握玻璃器皿和透明体的光影变化规律。

任务实施

1. 观察与分析

在画玻璃器皿和透明体时,首先要对物体进行充分的观察与分析,只有这样才能做到胸有成竹,作画有余。

要画好玻璃器皿,首先要理解玻璃器皿的特征——透明、光滑,其次要理解玻璃器皿的形状——是球体吗？是柱体吗？再在理解的基础上加以刻画,最后表现出对象的光点,光点的明暗要服从于对象的转折关系,不能按部就班地体现,如图 1-103 所示。

2. 构图与轮廓

观察物体的基本形与特征。

　　整体观察局部比较。在观察分析对象时,要将物体整体形状简略为方形、圆形、三角形和多边形等简单几何体来认识。观察比较,构图确定大体。用长直线先定物体最高点和最低点的位置,标出中垂线,再定宽度,借助辅助线定出物体各部位的比例,再进一步拉出对象的大体轮廓,确定大体位置和形状。并将对象轮廓细化,交代出物体的细微变化。注意把握好物体的整体比例关系、转折关系和透视关系,一定要正确,如图 1-104 所示。

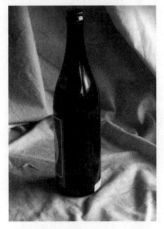

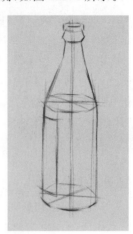

图 1-103　玻璃器皿及透明体实物照片(2)　　　　图 1-104　玻璃器皿及透明体构图

3. 明暗表现

　　交代出物体明暗交界线和投影的位置,并画出物体大致的暗部色调和投影。注意最后观察比较,检查高、宽的比例,轮廓特征,大体明暗关系,如图 1-105 所示。

　　由于玻璃表面光滑、反光强烈及光线强弱、照射角度、物体深浅和所处空间位置的不同,故呈现不同的条状深浅不同的影子,初学者始终要重视各部位不同明暗的比例程度,只要把自己观察到的最暗的部分表现出来,其他略带就可以。这时用擦笔擦抹一遍,让色调丰富,以突出玻璃质感,再用橡皮擦出玻璃器皿的高光。注意物体组合的结构,明暗转折及影子之间的关系,如图 1-106 所示。

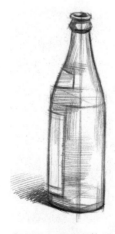
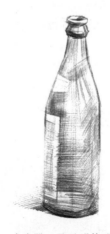

图 1-105　玻璃器皿及透明体明暗表现(1)　　　　图 1-106　玻璃器皿及透明体明暗表现(2)

4. 深入刻画及整体调整

进一步刻画物体的外部轮廓和内部结构以及转折关系,根据玻璃的透明特点,画出背景的调子,同时交代出形体的转折关系,留出高光。注意瓶口的深浅变化。同样,用深浅不同的线条画出前后物体的空间关系,并深入强化物体轮廓,细化画出物体的背景和投影。(充实暗部,注意光感,把玻璃器皿及透明体的质感作为刻画的重点,注意明暗交界线的变化)注意深入塑造,充分表现物体的形体和质感,仔细刻画物体细部,同时注意整体关系,如图 1-107 所示。

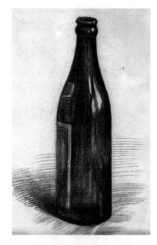

图 1-107　玻璃器皿及透明体最后效果图

 知识解析

1. 酒瓶结构处理

由于酒瓶结构比较复杂,首先将其理解成球体和柱体,在理解的基础上画出大体明暗,再表现出细微的结构关系,透明的部位调子深,半透明的地方调子浅,同样地留出高光转折部位。

2. 光滑透明物体局部光影处理技巧

有光泽、透明、表面光滑、反光强烈。在画光影素描的时候,首先应该对物体的外形做仔细地观察和分析,无论对象有多么复杂,不能被物体表面的细节和杂碎的光点所迷惑,要概括地理解和分析在结构的基础上光影随形体转折产生变化。

精心刻画亮部,这里可以用橡皮或擦笔来依照光源的光影效果提出高光或亮部,注意用橡皮或擦笔提时要根据实际的光影面积和方向灵活运用橡皮或擦笔,手法要有轻重缓急,层次要画得尽量丰富,在调整时还要注意把握大的整体关系、体积感、量感和质感的表达(刻画与丰富细节,调整明暗对比关系,统一画面)。

3. 光滑透明物体色调的整体把握

初学者对于光滑透明物体很难把握住明暗色调,容易画花,整体色调不容易画协调,正确的处理方法是按统一光线照射的固定光源,抓住所有个体的明暗交界线统一进行铺进,不要单个进行,否则会影响整体效果。注意明暗对比和明暗层次,以及光影质感效果。

 任务总结

(1)初步掌握光滑透明物体的观察方法。

(2)初步掌握光滑透明物体写生的基本要领。

(3)体验光滑透明物体的表现方法与技巧。

 能力拓展

(1)根据所学内容,完成与玻璃器皿及透明体相关形体的素描表达。

（2）用八开或四开素描纸。

（3）画笔可以自由选取。

（4）相关案例如图 1-108～图 1-112 所示。

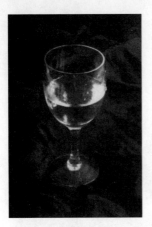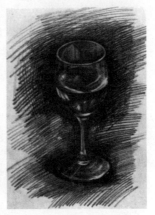

图 1-108　透明物体效果图（1）

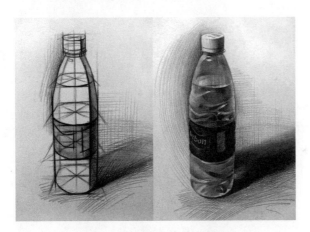

图 1-109　透明物体效果图（2）

图 1-110　透明物体效果图（3）

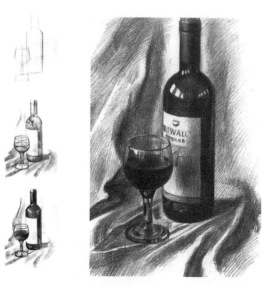

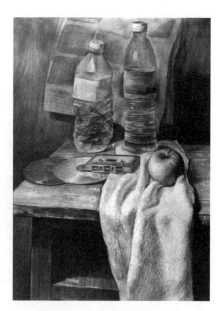

图 1-111 透明物体效果图(4)　　　　图 1-112 透明物体效果图(5)

任务 1.9 陶器静物组合体写生表达训练

 任务引入

陶器与食物属于静物组合体写生,在考虑静物组合写生时,首先考虑先易后难,从简到繁,循序渐进的教学原则;其次考虑"物的类聚"习俗,即这些物体互相具有内在和外在的天然联系;再次讲究多样统一,实践证明,错落有致、情趣盎然的物体组合能激发写生的强烈兴趣,如图 1-113 和图 1-114 所示。

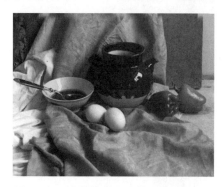

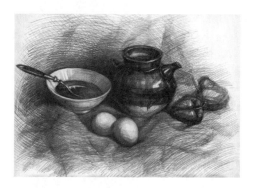

图 1-113 陶器静物组合体实物照片(1)　　　图 1-114 陶器静物组合体写生效果图

 任务分析

不同物体的组合在观察、构图和表现上增加了一定的难度。无论对象有多少,都要整体概括地理解和分析构图,注意主次、比例、透视关系。其次要分清单个物体与其他物体

之间的相互比例、虚实、强弱等的对比关系。注意物体构图原则,物体的质感。实践证明,要使画面具有真实性必须重视不同物体的质感。

1. 知识目标

(1) 学会整体理解和观察静物组合体。

(2) 掌握合理的组织画面与构图关系。

(3) 掌握整体的形体比例与透视关系。

(4) 掌握单体明暗与整体空间的色调差异。

(5) 把握静物组合体中单体的质感表达。

2. 技能目标

(1) 根据绘画要求,掌握静物整体组合结构的造型表达。

(2) 根据绘画要求,掌握静物组合体的明暗变化规律。

任务实施

1. 观察与分析

观察静物组合体的基本形与特征。

整体观察局部比较。将物体整体形状简略为方形、圆形、三角形和多边形等简单几何体来认识,如图 1-115 所示。

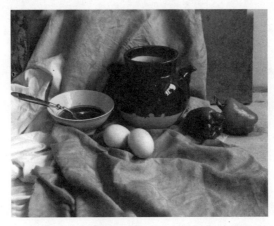

图 1-115　陶器静物组合体实物照片(2)

2. 构图与轮廓

观察物体的基本形与特征。

整体观察局部比较。在确定画面构图时概括地画出物体的大体轮廓。逐渐细化物体的轮廓和物体的结构,确定出投影的大体位置,定出明暗交界线。注意把握好物体的整体比例关系、转折关系和透视关系,一定要正确。注意物体相互间的高低、大小、宽窄比例差异,明暗交界线,如图 1-116 所示。

3. 明暗表现

在确定画面构图时概括地画出物体的大体轮廓。注意前后物体的线条轻重用法,以突出物体的空间感。交代出物体明暗交界线和投影的位置(观察比较,确定高、宽的比例,

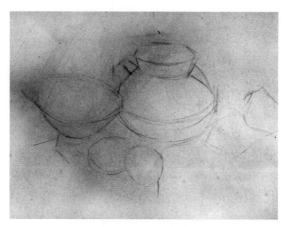

图 1-116　陶器静物组合体构图

画出轮廓，定出明暗），如图 1-117 所示。

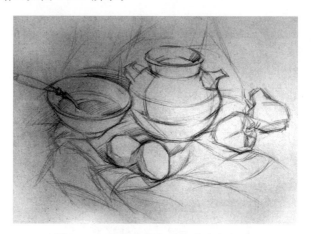

图 1-117　陶器静物组合体明暗表现(1)

　　由于光线强弱、照射角度、物体深浅和所处空间位置的不同，故呈现不同的明暗关系，初学者始终要重视各部位不同明暗的比例程度。注意物体组合的结构，简单地画出背景色（从明暗交界处开始画出大的色调对比关系），如图 1-118 所示。

　　4.　深入刻画

　　精心刻画，用橡皮擦出如罐口、碗边等的高光和受光面的部位，再擦出所有物体的高光。并深入强化物体轮廓，细化物体的背景和投影（充实暗部，注意光感，把陶器静物组合体的质感作为刻画的重点，注意明暗交界线的变化）。注意深入塑造，充分表现物体的形体和质感，仔细刻画物体细部，同时注意整体关系，如图 1-119 所示。

　　5.　整体调整

　　同样，用深浅不同的线条画出前后物体的空间关系，再整体观察画面，对每个物体与整体空间的距离做调整，拉开前后的空间距离，加强物体的体积感与空间感。注意画面中的主次、虚实、强弱、空间的处理，突出主体，如图 1-120 所示。

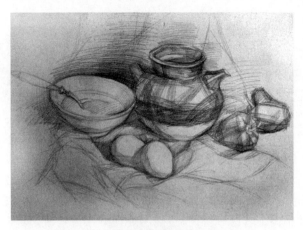

图 1-118 陶器静物组合体明暗表现(2)

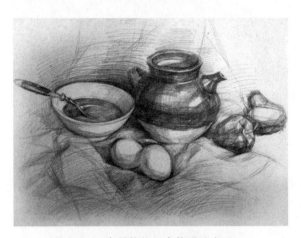

图 1-119 陶器静物组合体明暗表现(3)

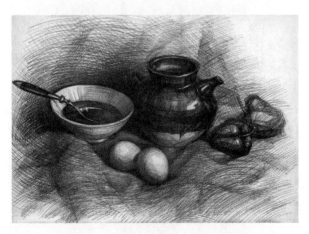

图 1-120 陶器静物组合体最后效果图

 知识解析

1. 静物组合体整体光影处理技巧

在画面整体铺色时可以用擦笔来迅速抓住物体的暗部，注意擦笔轻重缓急和光源走向，要根据实际的光影面积和方向来进行捕捉定色，颜色重的物体手劲要重一些，反之就轻一些，在调整时还要注意把握大的整体关系、体积感、量感和质感的表达（刻画与丰富细节，调整明暗对比关系，统一画面）。

2. 静物组合体色调的整体把握

初学者对于静物组合体很难把握住明暗色调，容易犯的错误是把某个物体画过或画面中所有物体没有色调区别，整组画面的物体都是一个颜色，这样就失去了物体本身的质感差异性，再有整体色调不容易画协调，正确的处理方法是按统一光线照射的固定光源，抓住画面中个体明暗最暗的一个进行铺进，在统一处理色调时要注意物体明暗的差异，否则就会影响整体效果。注意明暗对比和层次，以及物体的质感表现。

 任务总结

（1）初步掌握静物组合体的构图方法。

（2）初步掌握静物组合体写生的基本要领。

（3）体验静物组合体的表现方法与技巧。

 能力拓展

（1）根据所学内容，完成与静物组合体相关形体的造型表达。

（2）用八开或四开素描纸。

（3）画笔可以自由选取。

（4）相关案例如图 1-121～图 1-125 所示。

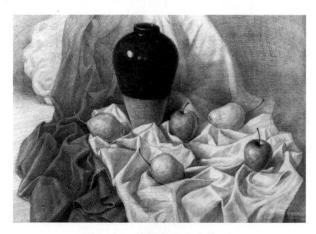

图 1-121　陶器静物组合体（1）

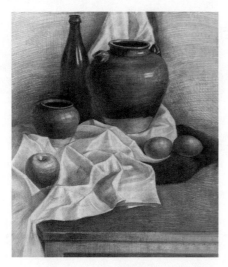

图 1-122　陶器静物组合体(2)

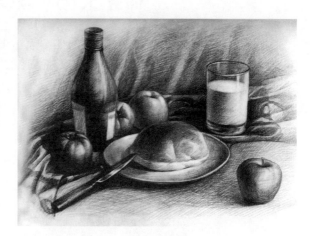

图 1-123　陶器静物组合体(3)

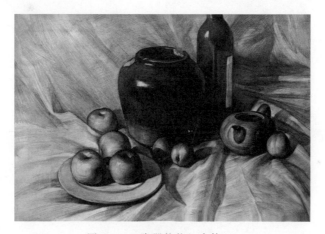

图 1-124　陶器静物组合体(4)

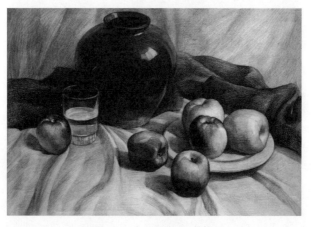

图 1-125　陶器静物组合体(5)

任务 1.10　项目小结

　　通过对基础素描的理论知识学习与实践表达训练,使学生能够对物体的形体、结构、比例、透视、明暗规律有了初步掌握,并使创造性思维有了初步拓展,为后期的结构与创意素描的学习奠定了基础。

结构素描——结构造型写生表达训练

 项目描述

结构素描对于设计专业的学习非常重要。讲究物体结构的严谨性,不像绘画突出它的观赏价值。结构素描是在对物体深入分析的基础上提炼出来的,是对物体外在和内在结构的概括,它们最初来源于对"自然物"与"人造物"形体的理解和认识。本章学习忌讳对线条的单一描摹,而是要通过不同的线条造型的表现方式来艺术地表达物体的空间结构关系。要求形体透视准确,为服务于设计奠定良好的线条造型基础。

任务 2.1 "自然物"与"人造物"结构写生表达训练

 任务引入

"自然物"的形态特征主要由自然力(自身的生命力和环境的影响)形成,具有非对称性和偶然性的特点。而"人造物"无偶然性,具有主观人为特点,所以在进行形态表现和检查修改时,"自然物"要考虑它的生长趋势的形态塑造,而"人造物"要考虑它的造型是否对称就可以了,如图 2-1 和图 2-2 所示。

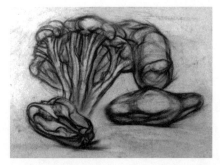

图 2-1　蔬菜写生效果图

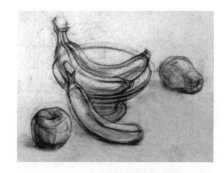

图 2-2　水果写生效果图

 任务分析

用线条表现自然物写生步骤与明暗表现的写生略有不同,要注意物体的内在结构与透视关系。其要点提示如下。

1. 知识目标

(1)学会正确观察自然物体结构图的方法。

(2)学会注重结构、舍弃色调的表现方法。

(3)掌握由内而外的透视效果表达方式。

(4)掌握理性与感性相结合的艺术表现形式。

2. 技能目标

(1)根据绘画要求,掌握运用线的造型语言来进行物象的表达。

(2)根据绘画要求,学会用结构素描来表达物体的结构及简单明暗变化规律。

 任务实施

1. 观察与分析

画前准备用线条表现"人造物"的结构,不能仅仅依赖于从一个角度所得到的印象,需从多层次、多角度、全方位进行观察,通过对所画物象进行整体观察、研究分析,方可做到心中3个有数:其一,物体占有空间所形成的构图形式;其二,物体形体特点、各部位内外结构以及各物体的空间位置;其三,物体组合疏密、主次、节奏的各种关系,以展示物体的全貌与关键部分,如图 2-3 所示。

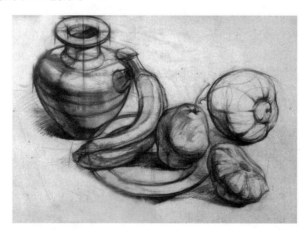

图 2-3 果蔬类结构素描(1)

2. 构图与轮廓

构图根据各自表现意图,研究物体组合形式,需先作小构图,再用长线分割画面,确定大体构图,在考虑主体物位置后,安排关键部分的位置。如图 2-3 所示,采用柔和的曲线、细线来表现水果细腻、光滑和饱满的质感和结构,表现出水果的营养价值。

3. 线条与明暗

运用线条造型方法,准确勾画各个物体的形体和结构,根据物体前后空间、主次关系,

用线要有浓淡、粗细、刚柔、光滑与毛糙之别,还可以利用笔的中锋、侧锋、逆锋所形成的线条特有的变化,有针对性地表现物体的质感。图 2-4 是一组蔬菜及其陪衬物的组合体,其采用挺拔的直线来表现形体结构。

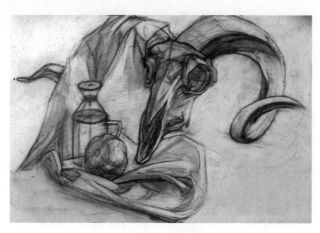

图 2-4　果蔬类结构素描(2)

4. 刻画与调整

从整体出发利用单线与复线的轻重,轮廓线与结构线、透视分析线的虚实来调整完善画面。亮浅暗深,略带暗面和投影。

 知识解析

1. 观察与结构分析

在结构素描中,明暗塑造不甚重要,主要强调的是线的造型能力,这将为今后的专业学习服务。在构图前首先要仔细观察研究物体的内外结构问题,需从多层次、多角度、全方位分析物体的整体的内外结构和穿叉关系。线造型手段不仅要画出看见和看不见的外部物体结构,还要画出看见和看不见被遮挡部分的内部结构,如图 2-5 所示。

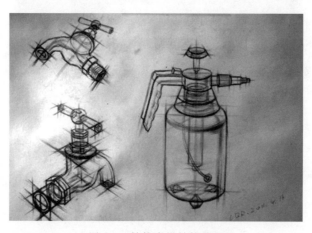

图 2-5　结构素描结构分析

2. 线条与透视分析

结构素描的线条表达必须在充分理解整体造型的空间内外结构的基础上进行,根据物体前后空间、主次关系,用线要有浓淡、粗细、刚柔、光滑与毛糙之别,体现质感。结构形体的透视关系必须符合透视规律,如"近大远小""近实远虚""外实内虚""暗实亮虚"原则,如图 2-5 所示。

 任务总结

(1)初步掌握结构素描的构图与透视比例关系。

(2)初步掌握结构素描写生的基本要领。

(3)体验到结构素描的表现方法。

 能力拓展

(1)根据所学内容,完成与自然物相关形体的结构素描表达。

(2)用八开或四开素描纸。

(3)画笔可以自由选取。

任务 2.2　平行与成角透视空间表达训练

 任务引入

平行透视和成角透视是最常见的两种透视关系,如图 2-6 和图 2-7 所示,这种透视事实上在前面的绘画中已经大致接触到了,只有掌握并理解它的变化规律,才能正确表现物体与空间的关系。今天将在这里做重点阐述。

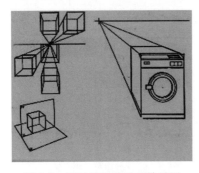

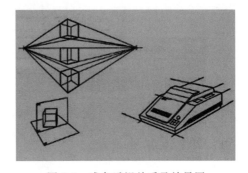

图 2-6　平行透视关系及效果图　　　　　图 2-7　成角透视关系及效果图

 任务分析

观察分析图 2-6,图中有一个六面的物体,一对竖立面与画面平行,另一对竖立面与画面垂直,这种物体存在的状态称为平行透视。其特点是只有一个灭点,作图简便,易于控制,但稍显呆板。而图 2-7 中的六面体中仅有一组垂直线与画面平行,另外两组水平线均与画面斜交,在视平线上形成两个灭点。其特点是效果生动、活泼但容易产生变形,视

觉效果好,在设计中应用非常广泛。

1. 知识目标

(1) 了解两种透视现象。

(2) 掌握两种透视规律。

(3) 熟悉两种透视原理与比例关系。

(4) 学会正确运用透视规律指导绘画。

2. 技能目标

(1) 根据绘画要求,能用透视规律来审视绘画效果。

(2) 根据绘画要求,学会用透视规律来表达物体。

 任务实施

1. 观察与分析

在日常生活中,经常看到的物体近大远小的现象就是物体的透视现象。透视是三维视觉空间中的物体存在的一种状态,只有掌握并理解它的变化规律,才能正确表现物体与空间的关系,如图 2-8 和 2-9 所示。

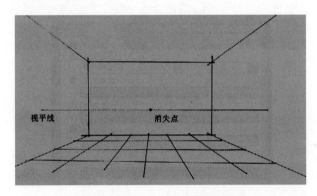

图 2-8　室内空间平行透视关系图

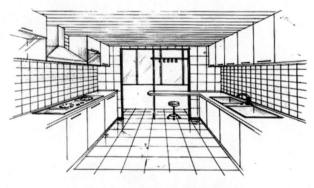

图 2-9　室内空间平行透视效果图

2. 室内空间构图

试画一长、宽、高分别为 4m、2.5m、3.5m 的室内空间图,并画出 0.5m×0.5m 的方格

地板,如图 2-10 和图 2-11 所示。

(1) 画出后墙立面:按比例 1∶50 画 4m×2.5m 的墙,并延长基线。

(2) 画视平线:在基线上方 1.5m 处画水平线,为视平线。

(3) 定消失点:在视平线上根据需要定点,并将此消失点与 4 个墙角以线连接、延伸,成为透视空间,如图 2-10 所示。

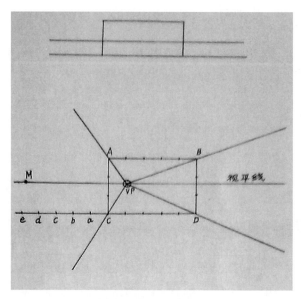

图 2-10　室内空间构图

3. 室内空间地板透视图

(1) 定测点:由消失点向左(右)量 1/2×4+3.5＝5.5m,在视平线上定为测点。

(2) 绘制地板格:在后墙立面的基线上,按比例 1∶5 画 0.5m 宽的地板宽度定点,从墙角测点所在方向量取 0.5m 的宽度定点,到 3.5m 止从消失点和测点与每个 0.5m 的点用线连接并延伸,即可得地板格,如图 2-11 所示。

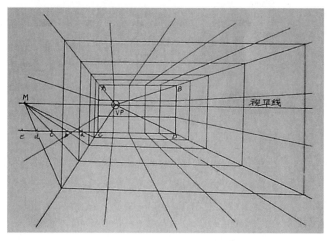

图 2-11　室内空间地板透视图

4. 平行透视应用实例

从整体出发利用单线与复线的轻重,轮廓线与结构线、透视线的虚实来调整完善画面空间效果。

(1) 按比例画出室内平面布置图。

(2) 应用一点透视的原理画出空间透视图,并根据墙面布置图画出室内空间的墙面位置。

(3) 把墙面上的柜子、台面装饰和天棚画完整。

(4) 完善画面细部,透视图绘制完成。

(5) 最后上色,完成绘图,如图 2-12 所示。

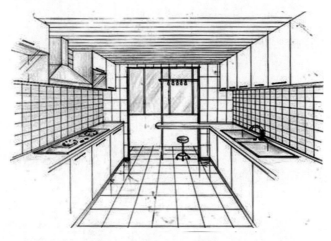

图 2-12　室内空间效果图(1)

 知识解析

1. 透视概念与基本术语

透视概念:即通过透明平面来观察研究物体形状的方法。把看到的留下的穿透点连接起来,就勾画出了三维空间物体在平面上的投影成像——透视图。透视是一门学科,它是在画幅的平面上研究如何将看到的物体表现立体,并呈现空间关系的一种绘画方法(即物体立体的表现方法)。所研究的透视过程必须具备 3 个要素:眼睛、物体、画面。

视点:即观察者眼睛的位置。

视线:即视点与物体的连接线。

视平线:从心点做出的水平线,与视点等高。

心点:视点正对视平线上的一点。

余点:又称消失点,是变线消失的汇集点,在视平线上。

天点:物体变线相交于视平线以上的余点称天点。

地点:物体变线相交于视平线以下的余点称地点。

测点:物体消失的两个余点,余点到视点的距离为半径画弧线与视平线相交之点为测点,该点是求物体透视面深度的辅助点。

变线：产生透视变化的线，如图 2-13 所示。

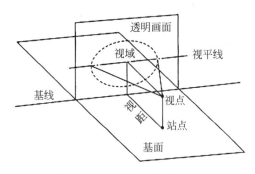

图 2-13　室内空间效果图（2）

2. 平行透视与成角透视

（1）平行透视：物体中有一组平面与画面平行，另一组和画面成直角的透视，则称为平行透视。平行透视只有一个消失点（即心点），所以称为一点透视，如图 2-14 所示。

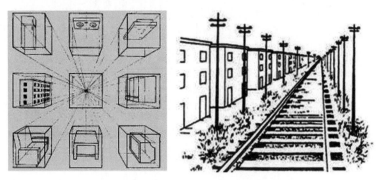

图 2-14　平行透视原理与实例效果图

（2）成角透视：当立方体与地面保持垂直，而与画面成角度时，这种透视称为成角透视。成角透视有向两边消失而形成的两个消失点，所以又称二点透视，如图 2-15 所示。

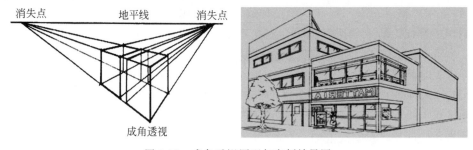

图 2-15　成角透视原理与实例效果图

任务总结

（1）初步掌握透视原理与比例关系。

（2）初步掌握透视的基本规律。

（3）体验运用透视规律指导绘画。

 能力拓展

（1）根据所学内容及所给素材，完成室内空间及室外建筑的结构素描表达，如图 2-16～图 2-18 所示。

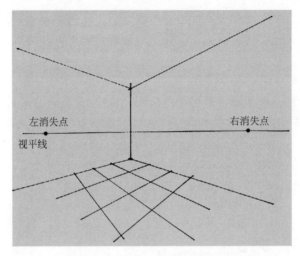

图 2-16　室内空间成角透视关系图

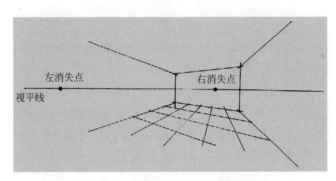

图 2-17　室内空间微角透视关系图

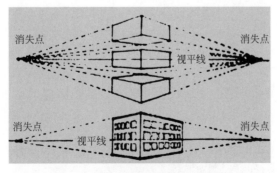

图 2-18　室外建筑成角透视关系图

（2）用八开或四开素描纸。

（3）画笔可以自由选取。

任务 2.3　曲线与倾斜透视空间表达训练

 任务引入

　　空间中除了直线以外，还存在着大量的曲线和圆。曲线形体也同直线形体一样，要和视点产生各种角度的透视变化，而且在设计中应用非常广泛。此节重点介绍给大家。

 任务分析

　　不论曲线规则与否，在视觉中都不能脱离近宽远窄，正宽侧窄的透视属性。曲线透视一般采取间接的直中求曲，方中求圆的方法做出。图 2-19 所示为曲线透视画法；在同一轴心的不等圆的透视；不同角度的圆的透视。图 2-20 所示为倾斜透视画法。

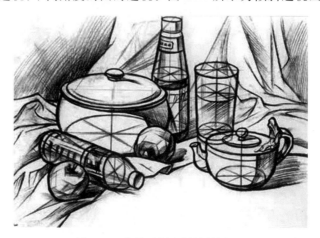

图 2-19　曲线透视实例效果图（1）

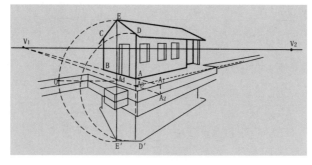

图 2-20　倾斜透视实例效果

1．知识目标

（1）了解曲线与倾斜两种透视现象。

（2）掌握曲线与倾斜两种透视规律。

（3）熟悉曲线与倾斜两种透视原理与比例关系。

（4）学会正确运用曲线与倾斜透视规律指导绘画。

2. 技能目标

（1）根据绘画要求，能用透视规律来审视绘画效果。

（2）根据绘画要求，学会用透视规律来表达物体空间概念。

 任务实施

1. 曲线透视的观察分析与绘画

（1）平行透视下物体的曲线变化

在日常生活中，经常看到的圆形的物体其圆形发生了透视现象而变成了椭圆。当圆形和地面平行时，其透视规律表现为离视平线越远，其圆弧弯曲度越大。当圆形与地面垂直时，离主点越远的圆形，其圆弧度越大。一切圆形都可以从正方形的透视变化规律中找到圆心和直径，并以此为圆形透视变化找到依据。以一点透视的原理画出柱体的曲线透视效果图，如图 2-21 和图 2-22 所示。

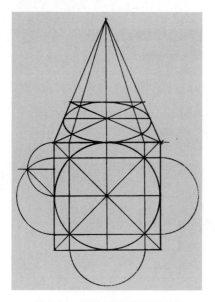

图 2-21 圆的透视关系图（1）

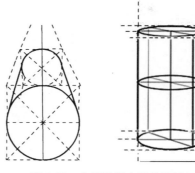

图 2-22 曲线透视实例效果图（2）

（2）成角透视下物体的曲线变化

当圆柱体和画面成角度时，其曲线的透视规律表现为离视平线越远，其圆弧弯曲度越大，离余点越远其圆弧度越大，如图 2-23 和图 2-24 所示。

2. 曲线透视实例绘画

从整体出发利用单线与复线的轻重，轮廓线与结构线、透视线的虚实来调整完善画面空间效果。

（1）应用两点透视的原理按比例画出成角透视的长方体透视图，如图 2-25 所示。

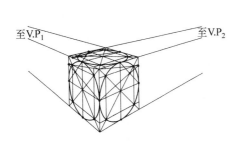

图 2-23　圆的透视关系图(2)

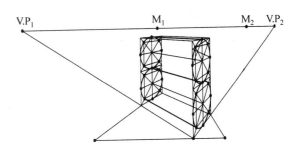

图 2-24　曲线透视实例效果图(3)

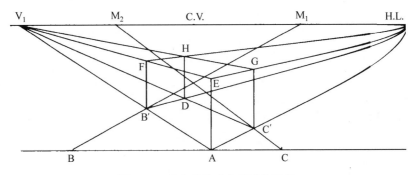

图 2-25　长方体的成角透视关系图

(2)从正方形的透视变化规律中找到圆心和直径,并以此为圆形透视变化找到依据,画出柱体空间曲线透视效果图,如图 2-26 所示。

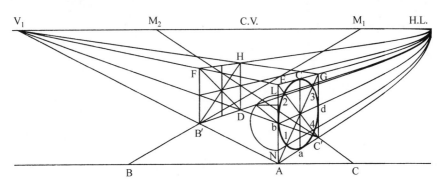

图 2-26　圆柱体曲线透视效果图

(3)同理完成剩余部分的曲线透视效果图,如图 2-27 所示。

(4)完善画面细部,透视图绘制完成。

 知识解析

1. 曲线透视

(1)对于水平圆

除了直线会发生透视现象以外,弧线也会发生透视现象。特别是在圆形透视中,透视

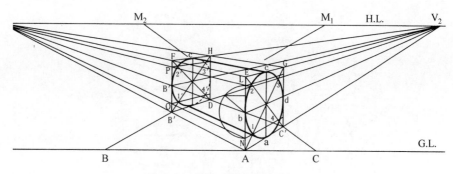

图 2-27　曲线透视实例效果图（4）

圆形会成为椭圆形，平置圆的透视圆心偏于远方，也就是前面的弧度要比后面的略大。在画面正中水平放置时，最长透视直径为水平线。位置左右移动，透视形成偏斜状态，最长透视直径成斜线。离视平线越远弧度张开越大，越近则相反，如图 2-28 所示。

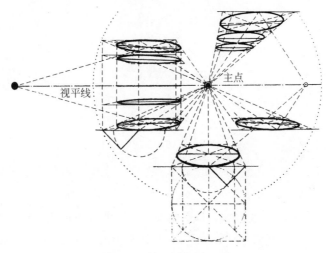

图 2-28　水平曲面透视图

（2）对于垂直圆

对于垂直的圆，当它的圆心与视平线一样高时，它因透视开成的椭圆也内切于一个竖起来的正梯形，椭圆的长轴此时是垂直的，当它的侧面正对着我们时，这时圆变成一条垂直的竖线，越往两端，椭圆越发饱满，完全转过来就成为一个正圆。在画面正中时直立圆最长直径为垂线，位置左右移动也会发生倾斜，离主点垂线越近弧度张开越小，越远则越大，如图 2-29 所示。

2. 倾斜透视

（1）倾斜透视：物体有一个平面同时与地面和画面成倾斜角度。倾斜透视因俯仰角度不同，其消失点分别在视平线以上的天点上，或地平线下面的地点上，所以又称为三点透视，如图 2-30 所示。

（2）倾斜透视实例应用：首先按拟定的规格，依据透视规律及步骤先画出房屋的底座，再画出房屋的房盖。底座是根据成角透视原理画出长方体的成角透视图，房盖是根据

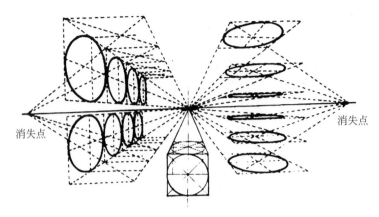

图 2-29 水平与垂直曲面透视图

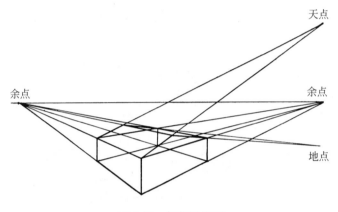

图 2-30 倾斜透视图

倾斜透视原理画出的。房盖的倾斜角度可自定，一般模拟图可按 30°～45°的数据延长房座的上座 C 或 D 点至通过消失点 V_1 的垂线上的两个消失点，上为天点 V_3 下为地点 V_4，同理画出投影，如图 2-31 所示。

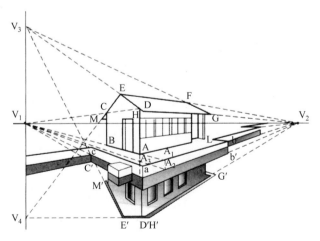

图 2-31 倾斜透视房屋实例效果图

 任务总结

（1）初步掌握透视原理与比例关系。

（2）初步掌握透视的基本规律。

（3）体验运用透视规律指导绘画。

 能力拓展

（1）根据所学内容，完成室外建筑的结构素描表达。

（2）用八开或四开素描纸。

（3）画笔可以自由选取。

任务 2.4　项 目 小 结

通过对自然物与人造物及各种透视关系的综合训练，使学生对物体的形体、结构、比例、透视、透视规律及表达上有了初步掌握，并使线的造型能力有了初步提高，为后期的专业设计学习奠定了基础。

创意素描——创意能力表达训练

项目描述

　　创意素描的学习过程可以说是一种体验式的学习过程,体验丰富的语言可能性,体验不同材料的运用,体验创意思维的形成过程。创意素描的学习打破常规的学习方式和方法,是一种开拓性的思维训练,要有一种冒险精神,随时去体验新的发现。通过有序的课题训练,可以提高学生的创造性思维能力以及形象思维能力,使之自觉、主动地过渡到设计阶段。这也是整个素描当中重点学习的内容,将被动写生转变为主动创造,为明天的设计打下良好基础。

任务 3.1　联想与想象形态表达训练

 任务引入

　　在创新素质的培养过程中,要注意从自我开始,从身边做起,进行大量的素材积累,并从已有的习惯性思维模式中解放出来,从而由一个"自然人"的思考模式逐步转换到"设计人"的思考模式。如图 3-1 所示,首先把自然人的手臂表现出来,这是素材积累的过程,然后才能谈得上后面转换思考模式的学习。

 任务分析

　　在理解创意素描中的创意形态的同时,又怎样指导学生去掌握创意形态中的法则与模式,让学生能举一反三,创意无穷,要从联想训练开始,没有联想就没有创意,联想是创意的基础,也是开端。

　　1. 知识目标

　　(1) 学会运用并注重主观感悟、自我感受的表现形式。

　　(2) 逐渐形成独特的创造力和创新意识。

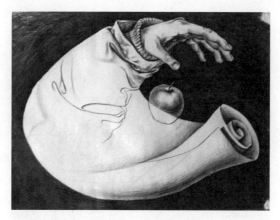

图 3-1 手的联想

（3）学会运用理性与感性相结合的艺术表现方式。

（4）从不同的角度用不同的方法去感受、理解、研究和创造。

（5）充分利用"形状相仿""功能相似""纹理相像"的想象与联想进行形状替换、功能同构和形象纹理渐变的联想表现训练。

（6）掌握造型语言的开阔性、造型方法的多样性。

（7）所创作的作品要有视觉冲击力，可以采用大胆甚至夸张的视角。

2. 技能目标

（1）根据命题要求，能进行创意思维及造型语言的表达。

（2）根据命题要求，能放开思路、大胆想象，提高创造性思维表达意识。

 任务实施

手的联想与想象训练如下。

（1）手的形态造型的联想与想象。即从物象的相似形态造型出发，展开相似形态的联想与想象训练，如图 3-2 所示。

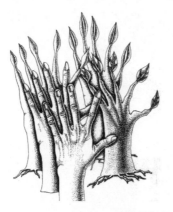 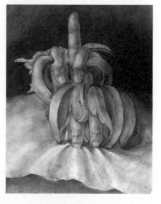

图 3-2 手的联想与想象（1）（素材参考）

（2）手的意象造型形态的联想与想象。意象造型形态的训练实际上是"语言表达能力"的培养问题，是指人的主观情意与外在物象的结合，是主观情意与作画对象融为一体，产生了物化表现。只有在主观感受下理解才能产生创意图像的表现性，即产生了主观意识的意象造型，如图 3-3 所示。

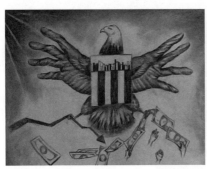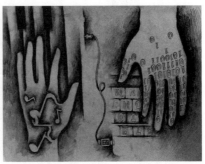

图 3-3　手的联想与想象（2）（素材参考）

 知识解析

1. 创意素描概述

创意素描是以表达创意意图为目的，以设计构思为核心，以创造性思维方式研究，理解并赋予联想；是拓展视觉经验的过程，是引发学生的创造力，是指启动思维在常规中去寻求创建新的发展思路和意向，拓展思维空间的过程，从而实现基础教学到设计教学的思维转变。创意素描的关键问题不在绘画技巧，而在于观察方法和视觉思维。它的本质是视觉思维活动的外在化，如图 3-4 所示。

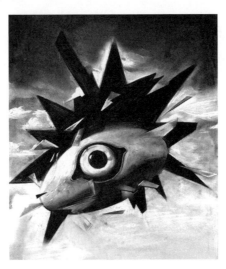

图 3-4　创意形态造型

2. 创意素质培养

创意素描称创意形态造型，又称想象素描。在设计领域中，作为现代设计的先行者，

早在 20 世纪的 20～30 年代,包豪斯设计学院就已经开始突破以"模拟说"为理论核心的传统素描,分流出设计与创意素描。不像绘画那样单一地记录与表达,以及"逼真"的描绘与细腻表现——它更侧重主观反映与个性的张扬。

包豪斯的领军人物伊顿曾说:"除了对形态的形和明暗作正确写实描绘的传统外,那些能充分表现出作者意志的造型——不管它是抽象还是具象训练,都应归于素描的范围,凡能成为艺术基础的一切造型活动都可成为素描。"图 3-5 中显示的作品都体现了他的这种想法。

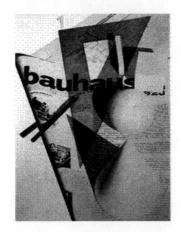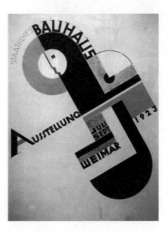

图 3-5 创意形态造型《包豪斯的杂志封面和展览会设计》

3. 创意素质训练

在创意形态素描当中,要解决的问题不再拘泥于现实形态,而是从更多方面进行突破创新,特别是表现性方面与表意方面。想落实"创新素质的培养",就必须从训练开始,"从身边做起"、"从眼前做起",在平时的训练中就是要从身边经常看到的、熟悉的和经常感受到的物体做起,容易打开思路,充分发挥自己的联想和想象,尽可能地把它们联系构建起来,甚至把不现实的物体组建变成一种新的想象物象,这种物象的联想和想象就是一种创新素质培养的过程。

4. 联想与想象训练

联想就是通过一事物想到另一事物、通过一人想到其他人、通过一个概念想到更多的概念等。联想不是凭空想象,而是在对自然的观察过程中,发动内心的独特感受,以物体的某一特征或者局部形态为点进行发散思维,重新发觉、创造新形态的过程。可以由一个形态联想到另一个形态,也可以整合两个形态,形成一个全新的形态。联想和想象没有具体方法可以参照,但是联想是建立在观察自然物象特征的基础上,通过运用逆向思维,打破常规,打破固有的思维模式,对其进行思维延展进而生成新物象,在创作上有巨大的想象空间,是学生由具象思维转入抽象思维的最好的训练方式,所以联想能力训练对设计专业初学者具有深层的意义,如图 3-6 和图 3-7 所示。

 任务总结

(1)初步掌握造型语言的表达方法。

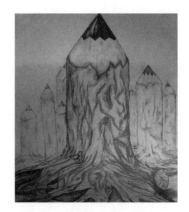

图 3-6　杯子的联想与想象（学生作品）　　　　图 3-7　笔的联想与想象（学生作品）

（2）初步了解联想与想象的创意思维方法与表现。

（3）体验到创意素描的理论精髓。

 能力拓展

（1）根据所学内容及相关素材，完成任意物象的形态造型，如"眼睛""杯子"等相关形体的形态造型联想与想象表现练习。

（2）用八开或四开素描纸。

（3）画笔可以自由选取。

任务 3.2　延展与置换形态表达训练

 任务引入

在创新素质的培养过程中，延展与置换形态表达训练是创意素描训练中又一主题的思维训练。延展形态，作为设计来说，在形态创意过程中，当然也是需要这种动态的演变意识的。置换形态是在两种以上的物象中，找出并利用形的相似或相同之处，巧妙地将其嫁接在一起，从而达到形成一种新形态的目的。或把一个物体的材料特征转嫁到另一个物体的表面上，完成物体质的转换。图片视觉感强，有较好的视觉冲击力，如图 3-8 和图 3-9 所示。

 任务分析

延展和置换形态，作为设计来说，在形态创意过程中，当然也是需要这种动态的演变和置换意识的。

1. 知识目标

（1）学会运用并注重主观感悟、自我感受的表现形式。

（2）逐渐形成独特的创造力和创新意识。

（3）学会运用理性与感性相结合的艺术表现方式。

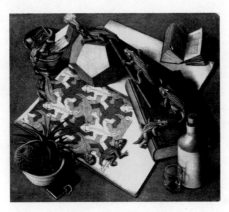

图 3-8　延展形态　　　　　　　　　　图 3-9　置换形态

（4）从不同的角度用不同的方法去感受、理解、研究和创造。

（5）学会运用相似性形态变异进行表现。

（6）学会运用相异性形态进行表现。

（7）所创作的作品要有视觉冲击力，可以采用大胆甚至夸张的视角。

2．技能目标

（1）根据命题要求，能进行延展与置换的形态表达。

（2）根据命题要求，能放开思路、大胆想象，提高创造性思维表达意识。

 任务实施

1．延展形态表达训练

（1）运用不断演化的动态物象进行演变训练，如图 3-10 所示。

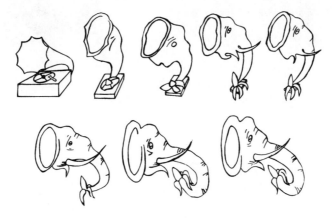

图 3-10　延展形态训练

（2）运用动态与静态的物象进行演变训练，如图 3-11 所示。

2．置换形态表达训练

（1）相似性形态变异。在两种以上的物象中，找出并利用形的相似或相同之处，巧妙地将其嫁接在一起，从而达到形成一种新形态的目的。如图 3-12 所示，运用人体手颈与

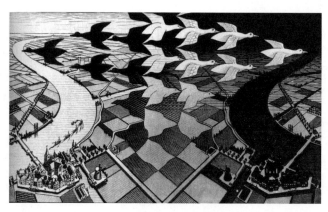

图 3-11　埃舍尔的方块延展

腰颈的相同之处而进行的巧妙嫁接组成新的形态。

（2）相异性形态变异。这是一组相异性形态的变异方式，鸽子与手是完全相异的形态造型，但通过大胆的置换变得和谐了，画面生动又富有灵气，如图 3-13 所示。

图 3-12　相似性形态变异

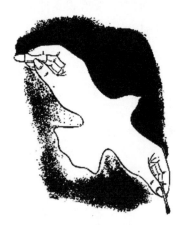

图 3-13　相异性形态变异(1)

 知识解析

1. 延展形态

延展形态又称延异形态，是指动态演变，即渐变。任何一个系统都是一个不断演化的过程，新系统的诞生就是旧系统消亡的过程。图 3-8 和图 3-11 是埃舍尔（M. C. Escher 1898—1971）的经典之作《蜥蜴》《昼与夜》，将两种不同环境与生物的互相演变，在图与底之间创造出互相反转的图形，并且从一种形态逐渐变成另外一种与它毫不相关的形象，堪称变异图形的典范。

2. 置换形态

置换形态的相似性形态变异是在两种以上的物象中，找出并利用形的相似或相同之处，巧妙地将其嫁接在一起，从而达到形成一种新形态的目的。丢勒（Albrecht Duier,

1471—1528)可谓是早期运用拼置构形方法的大师,他说:"任何人若想做梦幻画,就必须把所有东西混为一体。"拼置形态是各种物形的混合体,是激发想象力的动力。图 3-12 是相似性形态的一种变异,从而形成一种新形态,突出主题,吸引了视线。

而置换形态的相异性形态变异是不同材料特征转嫁的过程,是完成物体质的转换,即"偷梁换柱""张冠李戴"。早期大都表现在一些有关鬼神形象中,如中国的"牛头马面"等,后以其强烈的视觉效果以及丰富的含义被大量应用,如漫画创作、展示橱窗设计的应用等。图 3-13 和图 3-14 是两组相异性形态的变异方式,鸽子与手、鸟头与人头是完全相异的形态造型,但通过大胆的置换变得和谐了,画面生动又富有灵气。图 3-15 也是相异性形态变异的变异方式。

图 3-14　相异性形态变异(2)

图 3-15　相异性形态变异(3)

 任务总结

(1)初步掌握延展与置换的创意思维方法。

(2)初步了解延展与置换的创意思维表达方法。

(3)体验到创意素描的理论精髓。

 能力拓展

(1)根据所学内容及相关素材,完成任意物象的形态造型,如"笔""书"等相关形体的形态造型延展与置换表现练习。

(2)用八开或四开素描纸。

(3)画笔可以自由选取。

任务 3.3　填充与共生形态表现训练

 任务引入

在创新思维的培养过程中,填充与共生形态表达训练是创意素描训练中另一主题思维训练。填充形态,作为设计来说,在形态创意过程中,当然也是需要这种形态的填充意识的。共生形态是指在两种以上的物象中,找出并利用形的相似或相同之处,巧妙地将其正负连接在一起,从而达到形成一种新形态的目的。图片视觉感强,有较好的视觉冲击

力,如图 3-16 和图 3-17 所示。

图 3-16　填充形态(1)

图 3-17　共生形态(1)

 任务分析

　　填充和共生形态,作为设计来说,在形态创意过程中,当然也是需要这种形态的创新意识的。当然,它们不是凭空产生的,而是在特定的限制中,借助视觉、经验和积累,突破时空限制,根据其信息传达的需要来创意。

1. 知识目标

(1) 学会运用并注重主观感悟、自我感受的表现形式。

(2) 逐渐形成独特的创造力和创新意识。

(3) 学会运用理性与感性相结合的艺术表现方式。

(4) 从不同的角度用不同的方法去感受、理解、研究和创造。

(5) 学会运用填充形态进行表现。

(6) 学会运用共生形态进行变异表现。

(7) 所创作的作品要有视觉冲击力,可以采用大胆甚至夸张的视角。

2. 技能目标

(1) 根据命题要求,能进行填充与共生的形态表达。

(2) 根据命题要求,能放开思路、大胆想象,提高创造性思维表达意识。

 任务实施

1. 填充形态表达训练

(1) 化多为一的整体构形方法,运用象征元素进行填充物象异变训练,如图 3-18 和图 3-19 所示。

(2) 依靠物体之间的相互关联、相互转化的元素关系,运用相关填充形态填充物象异变训练,如图 3-20 和图 3-21 所示。

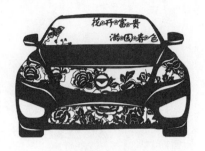

图 3-18　填充形态(2)

图 3-19　填充形态(3)

图 3-20　填充形态(4)

图 3-21　填充形态(5)

2. 共生形态表达训练

在两种以上的物象中,找出并利用形与形相同或相似之处,就是形与形的轮廓线之间相互成为对方的一部分,相互借用,组成巧妙的两形共用一条轮廓线的形态,彼此之间相互依存又相互制约。

(1) 借助共用轮廓组成巧妙的两形关系(轮廓共生形态),如图 3-22 所示。

(2) 互相融入,互相借用,构成一个非客观存在的正负反转的共生形态(正负共生形态);从生物的形态、运动的原理中,捕捉灵感,将其转换成创意、设计方法,如图 3-23 所示。

图 3-22　共生形态(2)

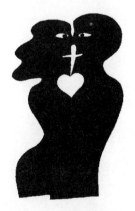

图 3-23　共生形态(3)

 知识解析

1. 填充形态

填充形态是指化多为一的整体构形方法,在设计中,无论是二维的还是三维的形态皆可应用。主要是依靠物体之间的相互关联、相互转化的内在和外在的关系,使其有效、准确地组成新形态。图3-24中填充的是一种宣传物,是宣传全世界人民热爱和平的一种理念。

图3-24　填充形态(6)

2. 共生形态

就是形与形的轮廓线之间相互成为对方的一部分,相互借用,组成巧妙的两形共用一条轮廓线的形态,彼此之间相互依存又相互制约。

现代立体派绘画中,毕加索作品中亦可经常看到共生构形方法的应用。如《和平的面容》中,女人脸、和平鸽和橄榄枝3种形状有机地结合,显现出独特的视觉效果,如图3-25所示。

最典范的共生形态可能就是中国明代铜铸《四喜》像:四个童子共用两个头、四条腿、四条胳膊,互相融入,互相借用,构成一个非客观存在的共生形态。再如《三头六丑》,大家可以看到一幅十分熟悉的图案:六个共用上肢和下肢的小童。简洁明快,巧妙生动,如图3-26所示。

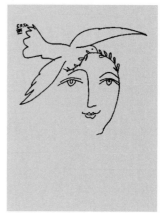

图3-25　共生形态(4)

 任务总结

(1) 初步掌握填充与共生的创意思维方法。

(2) 初步了解填充与共生的创意思维表达方法。

(3) 初步体验到创意素描的理论精髓。

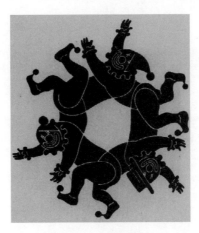

图 3-26　共生形态(5)

能力拓展

（1）根据所学内容及相关素材，完成任意物象的形态造型，如"鸟""中国元素"等相关形态造型填充与共生创意练习。

（2）用八开或四开素描纸。

（3）画笔可以自由选取。

任务 3.4　解构与重构形态表现训练

任务引入

世界上任何事物都不是亘古不变的。万物都可以进行分解而变得更小，或与另外的物象重新组合成新的事物。为了把素材整合成新的形象，就要把有关素材加以分解、分割、打散，使其化整为零，这就是解构。形象素材的解构过程实际上就是形象的分析过程。而重构即是整合，只有经过分析的途径才能达到整合的目的。如苹果最具特征的部分是带蒂的上半部分，在图形中仅以具有苹果典型特征的上半部分形象进行设计，虽然没有苹果的全貌出现，但是仍使人一看就能联想到苹果，如图 3-27 和图 3-28 所示。

图 3-27　解构形态(1)

图 3-28　重构形态(1)

 任务分析

解构和重构形态,作为设计来说,在形态创意过程中,当然也是需要这种动态的演变和创造意识的。

1. 知识目标

(1)学会运用并注重主观感悟、自我感受的表现形式。

(2)逐渐形成独特的创造力和创新意识。

(3)学会运用理性与感性相结合的艺术表现方式。

(4)从不同的角度用不同的方法去感受、理解、研究和创造。

(5)学会运用解构形态进行表现。

(6)学会运用重构形态进行表现。

(7)所创作的作品要有视觉冲击力,可以采用大胆甚至夸张的视角。

2. 技能目标

(1)根据命题要求,能进行解构与重构的形态表达。

(2)根据命题要求,能放开思路、大胆想象,提高创造性思维表达意识。

任务实施

1. 解构形态表现训练

素材加以分解、分割、打散,使其化整为零,形象素材的解构过程实际上就是形象的分析过程,如图 3-29 所示。

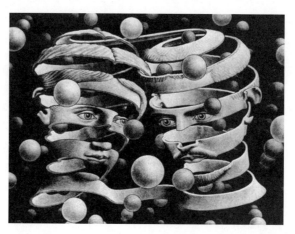

图 3-29　解构形态(2)

2. 重构形态表达训练

根据不同的触动与灵感,要求学生在从空间的角度观察、理解、认识对象的基础上,从空间的角度重新建立画面的主次关系与画面秩序。为争取建立与表现这种关系,构思与分析时可以将空间中的物象假设秩序地建构在一个透明的玻璃箱内,这样便于学生的理解与表达。图 3-30 和图 3-31 是两幅多张支离破碎的脸部的重组,给人仍然是支离破碎

的难受和不安的心理感觉,从这些不同的眼神里,你会解读到生存的压力,心理的彷徨,情感的压抑。

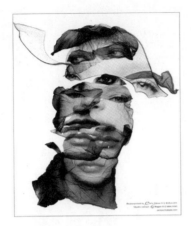

图 3-30　解构形态(3)

图 3-31　解构形态(4)

 知识解析

1. 解构形态

作为单体的或个体的空间来说,可以通过形体的添加与抠挖(这是空间想象的起步,同时又是空间想象的方法,也是产品、建筑空间想象的基础)与轴线的变化(一般是指圆柱体中心线,也可以延伸为方形体的中心线)加以分解、分割、打散等方法使其化整为零。

2. 重构形态

本阶段将众多复杂的对象无序地摆置在较大的空间环境中,要求学生通过主观性思考,有秩序地组织对象并重构画面的空间关系。

充分理解对象在不同空间关系与形态组织中的不同性质变化。一个物象,当它在不同的对象组合、不同的角度与不同的空间环境中时,它所充当的角色是完全不同的,空间占位、空间结构、主次关系,甚至形态本身都会发生相应的变化,如图 3-32 和图 3-33 所示。

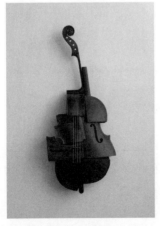

图 3-32　解构形态(5)

图 3-33　重构形态(2)

 任务总结

（1）初步掌握解构与重构形态的创意思维方法。

（2）初步了解解构与重构形态的创意思维表达方法。

（3）体验到创意素描的理论精髓。

 能力拓展

（1）根据所学内容及相关素材,完成任意物象的形态造型,如"头""各种乐器"等相关形体的形态造型解构与重构形态表现创意练习。

（2）用八开或四开素描纸。

（3）画笔可以自由选取。

任务 3.5 具象与抽象形态表现训练

 任务引入

人们所讲的造型可分为两大类,分别是具象的造型与抽象的造型。在之前的素描训练中过多地关注了外在的具象形态,而抽象能力却又是必不可少的技能,它是艺术的提炼和升华。

在学习当中,大家都知道很多新的规律、原理都是从单独个体中总结、概括和抽象出来的;对于形态的创造来说亦是如此。图 3-34 和图 3-35 是毕加索的作品《公牛的变形过程》。从图中能够看出由实体的公牛一步步提取,大胆地概括和提炼,最后变成只有几根精练线条。

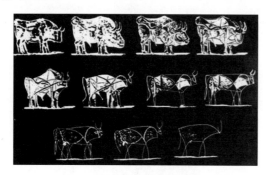

图 3-34 具象与抽象形态(1)

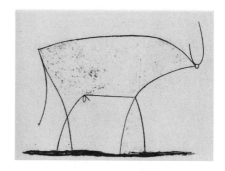

图 3-35 具象与抽象形态(2)

 任务分析

当人们在观察这些物象时,会产生某些视觉上的艺术感受,就是说自然物象本身具有某些潜在的形态意境,通过联想便会在心理上形成某种艺术的形象。这个形象是人们主观情意与客观物象结合的产物,是"审美意象"的物态化表现。这个形象的个别因素是从自然物象的意象中拔离,通过人的情感想象概括、抽象出来的。经过艺术加工,注入新的

思维意识,这种形象就可能会完全脱离它原来的形象,形成一种新的造型。

1．知识目标

(1)学会运用并注重主观感悟、自我感受的表现形式。

(2)逐渐形成独特的创造力和创新意识。

(3)学会运用理性与感性相结合的艺术表现方式。

(4)从不同的角度用不同的方法去感受、理解、研究和创造。

(5)学会运用具象形态进行表现。

(6)学会运用抽象形态进行表现。

(7)所创作的作品要有视觉冲击力,可以采用大胆甚至夸张的视角。

2．技能目标

(1)根据命题要求,能进行具象与抽象的形态表达。

(2)根据命题要求,能放开思路、大胆想象,提高创造性思维表达意识。

 任务实施

注重使情感想象凸显、抽象出来。经过艺术加工,注入新的思维意识,脱离它的原形,形成一个新的造型,使学生从设计思维的模式及方向性转换到感性思维的模式,如图 3-36 和图 3-37 所示。

图 3-36　具象与抽象形态(3)　　　图 3-37　具象与抽象形态(4)

通过从具象到抽象的实际的大量训练,通过从具象图像逐步地演变到抽象图形的过程,可以使学生初步涉及设计思维的模式及方向性,如图 3-38 和图 3-39 所示。

 知识解析

通过从具象到抽象的实际的大量训练,从具象图像逐步地演变到抽象图形的过程,可以使学生初步涉及设计思维的模式及方向性,如图 3-40～图 3-42 所示。

 任务总结

(1)初步掌握具象与抽象形态的创意思维方法。

图 3-38　具象与抽象形态(5)　　　　图 3-39　具象与抽象形态(6)

图 3-40　具象与抽象形态(7)　　　　图 3-41　具象与抽象形态(8)

图 3-42　具象与抽象形态(9)

（2）初步了解具象与抽象形态的创意思维表达方法。

（3）体验到创意素描的理论精髓。

能力拓展

（1）根据所学内容及相关素材,完成任意物象的形态造型,如"人形""孔雀"等相关形体的形态造型具象与抽象形态表现创意练习。

（2）用八开或四开素描纸。

（3）画笔可以自由选取。

任 务 3.6　项 目 小 结

对学生的创造性思维能力的培养是设计基础的根本出发点。创造性构想是设计的起源,设计的行为及其过程都是通过人的思维来实现的,这已成为了抽象思维和形象思维有机结合的构成形式。通过不同任务的思维训练,使学生能够转变固有的思维模式,引导学生进行创新思维模式的开发,并使创造性思维有了初步拓展。为今后的专业设计奠定了有效基础。

项目 四 ——————————————— Project 4

应用素描——创意应用表达训练

 项目描述

　　学之所用,素描最终要为设计所应用。学生在学习过程中始终要建立"应用"这个概念。除此之外,还要让学生懂得造型设计与当代审美心态有密切的关系。对作品造型要进行比较、研究并总结出规律,这是一种非常有效的学习方法。

　　通过对本章内容的学习,使学生充分认识和理解设计素描在设计中的作用;结合具体的案例进行学习,让学生体验到学习设计素描的重要性和必要性;提高设计素描在设计中的应用能力。

任务 4.1　素描在平面标识、广告设计中的应用

 任务引入

　　结合前面的基础知识和创意素描的学习,本章以"平面标识、平面广告设计"两个项目为例,为大家展现该学科在设计中的应用,如图 4-1 所示。

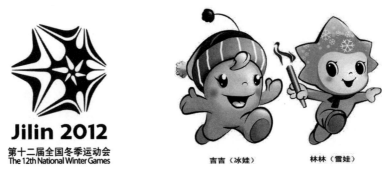

图 4-1　第十二届全国冬季运动会会徽和吉祥物"冰娃"与"雪娃"

 任务分析

会徽图形是一枚抽象飘舞的雪花造型,其中间运用冰凌穿插交错而成,共有 12 个相交点,代表着第十二届冬运会。外围好似欢呼跳跃的人手拉着手连接在一起,体现了团结互助、奋力拼搏的运动精神;同时也体现了人与人、人与自然的和谐;冰凌和雪花交错贯穿,形成张力,充满了运动的韵律,象征着冰雪运动的激情与力量。直线与负形的圆面之间形成对比,视觉上带来运动的冲击。这枚抽象的雪花,自身拥有从左边往右的冲击趋势,是冰雪运动的最佳体现。选用最冷的色彩蓝色为图形的主色调,与白色相间展现了冰雪银色世界,突出人与自然的和谐发展,更是反映着运动员冷静执着的最佳运动状态,如图 4-1 所示。

冬运会的吉祥物有两个,分别是"吉吉"和"林林",组委会也命名了它们两个的昵称——"冰娃"和"雪娃","吉吉(冰娃)"头戴冰帽,活泼可爱,俨然蓄势待发的运动员,充满生机活力;"林林(雪娃)"的外形设计既是山脉又是树林,代表长白山起伏的林海,设计者为山东的刘粤韩。"吉吉"与"林林"的红色绒球和围巾寓意本届冬运会的圆满成功,如图 4-1 所示。

 任务实施

1. "会徽"的设计要求

(1) 体现"吉林省"承办"2012 年第十二届全国冬季运动会"。

(2) 体现吉林省地域文化特色。

(3) 体现冬季体育运动项目的动感,艺术与运动完美地结合,寓意深刻,表现力强。

(4) 造型美观大方,不超过三色。

(5) 图案可写实,可抽象,具有时代感、立体感,简洁明快,并易于制作。

2. "吉祥物"设计要求

(1) 以具有吉林省代表性的动植物为主要元素进行创作,以拟人化的手法表现出预祝 2012 年全国冬运会圆满成功。

(2) 造型要美观大方,活泼可爱,色彩明快,形式新颖。

(3) 造型简洁,应方便印刷及制作模型等拟人化展示。

(4) 吉祥物应设计出名称。

(5) 应设计出拟人化的吉祥物具有冰雪运动项目的形态(短道速滑、速度滑冰、花样滑冰、冰球、冰壶、越野滑雪、高山滑雪、跳台滑雪、自由式滑雪、单板滑雪、冬季两项、北欧两项)。

 知识解析

1. 会徽设计——2008 年第 29 届奥运会会徽

会徽(简称标志)设计:重大会议、体育盛会一般都有会徽,会徽在设计上要体现会议的主旨、举办地、举办时间、举办国(地区、单位)等。如奥运会会徽是每一届奥运会的图腾,它向全世界展示了主办国家及城市对于奥林匹克精神的理解。伴随着现代奥运一个

多世纪的历史,奥运会徽也经历了100多年的发展与进化。从早期复杂的招贴画式会徽到今天简约抽象的艺术性徽记,城市与民族的特性都深深地烙印在每一届奥运会徽上面。如2008年第29届奥运会会徽设计,它由3个部分构成:像一个人的"京"字中国印;汉语拼音Beijing和2008字样,象征2008年北京奥运会;奥运五环是奥林匹克精神的象征。

字体设计:以简洁流畅,体现设计要求为准则。第29届奥运会会徽为一个小巧篆书"京"字图案,形似一个奔跑冲刺的运动员,又如一个载舞之人欢迎奥运会的召开;既代表奥运会举办地北京,同时又极富中国东方神韵。会徽作品"中国印·舞动的北京"中的字体采用了汉简(汉代竹简文字)的风格,将汉简中的笔画和韵味有机地融入"北京2008"字体之中,自然、简洁、流畅,与会徽图形和奥运五环浑然一体,如图4-2所示。

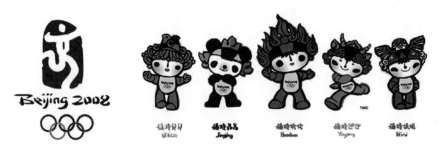

图4-2　2008年第29届奥运会会徽和吉祥物

2. 吉祥物设计——2008年第29届奥运会吉祥物

吉祥物是人类原始文化的产物,人们赋予吉祥物一种象征的内容与意义,以满足人们内心对幸福美好生活的向往与追求。如今,吉祥物更多地是一种文化体现,通过吉祥物的亲和力趣味性,体现一种性格,活跃一种形象,传达一种理念。

如2008年第29届奥运会吉祥物的5位福娃中的每个娃娃都有一个朗朗上口的名字:"贝贝""晶晶""欢欢""迎迎"和"妮妮",当把5个娃娃的名字连在一起,你会读出北京对世界的盛情邀请——"北京欢迎你"。福娃向世界各地的孩子们传递友谊、和平、积极进取的精神和人与自然和谐相处的美好愿望。它们的造型融入了鲤鱼、大熊猫、圣火、藏羚羊以及燕子的形象。福娃代表了中国的奥运梦想以及中国人民的渴望。它们的原型和头饰蕴含着其与海洋、森林、火、大地和天空的联系,其形象设计应用了中国传统艺术的表现方式,展现了中国的灿烂文化,如图4-2所示。

3. 广告设计——北京2008年奥运会海报

广告设计简称海报设计,又称宣传画。它主要起到宣传和广而告之的作用。海报设计可以是单幅也可以是系列形式的多幅海报设计。要求必须把主标题(含英文)、会徽、主题口号"更快、更高、更强"(含英文),作为设计基本元素,包含在画面内使其成为宣传画的有机组成部分。如北京奥组委宣布,为向全世界宣传北京2008年奥运会"同一个世界　同一个梦想"主题口号的内涵和理念,官方海报的主题为:"同一个世界,同一个梦想",有主题海报、人文海报、体育海报三大分类。北京奥运会主题海报《文明北京　和谐奥运》、人文海报《微笑北京　共享奥运》、体育海报《活力北京　超越梦想》以其浓浓的中国韵味获得广泛好评,如图4-3、图4-4和图4-5所示。

（1）第一类：主题海报《文明北京　和谐奥运》

北京奥组委正式对外公布的北京 2008 年奥运会官方海报和官方图片如图 4-3 所示。图 4-3 为主题海报《文明北京　和谐奥运》。主题海报用象征的手法，由代表北京奥运的体育场馆和经典的北京建筑组成，中国水墨意蕴其间，气韵生动。体育与文化，奥运与中国和谐辉映。该方案三幅合一成为组画，如图 4-3 所示。

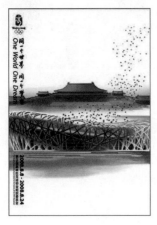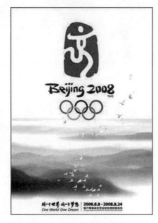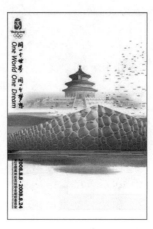

图 4-3　北京奥运会——主题海报《文明北京　和谐奥运》

（2）第二类：人文海报《微笑北京　共享奥运》

人文海报名为《微笑北京　共享奥运》，画面中孩子、青年、老人的微笑洋溢着中国人的热情与友好，充分展示出微笑的北京欢迎世界各地的人们共享北京奥运会的美好愿望，共同演绎"同一个世界　同一个梦想"的和谐乐章，如图 4-4 所示。

图 4-4　北京奥运会——人文海报《微笑北京　共享奥运》

（3）第三类：体育海报《活力北京　超越梦想》

体育海报名为《活力北京　超越梦想》，包括奥运会体育竞赛主题海报和残奥会体育竞赛主题海报，共两个方案，均为五幅合一成为组画。充满动感的运动人物与淡灰色体育图标透叠变化，衬以五环色彩的五色彩线，使画面富有中国线形律动的意趣。和谐高雅、简洁明快、激情动感的风格，充分体现了奥林匹克"更快、更高、更强"的体育精神，如

图 4-5 所示。

图 4-5 北京奥运会——体育海报《活力北京 超越梦想》

 任务总结

（1）初步掌握素描造型语言在平面标识和平面广告设计的创意表达方法。

（2）初步了解素描造型语言的创意思维方法。

（3）体验到创意应用素描的理论精髓。

 能力拓展

（1）根据所学内容及相关素材，完成素描造型语言在平面标识和平面广告设计的创意表达手稿，如"养老院标识与海报设计""学校标志与海报设计"等类别，题目自拟。

（2）用八开或四开素描纸。

（3）画笔可以自由选取。

任务 4.2 素描在建筑室内、产品设计中的应用

 任务引入

利用前面的基础知识和创意素描的学习，本章以"建筑室内、产品设计"两个项目为例，为大家展现该学科在设计中的应用，如图 4-6 和图 4-7 所示。

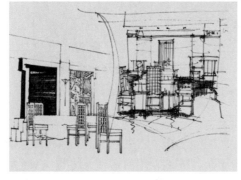

图 4-6 室内效果图设计

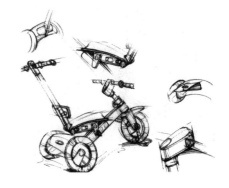

图 4-7 儿童车的开发设计

 任务分析

　　首先要学会组织画面。不管是纪实性的摄影还是创造性的摄影,摄影师都要学会组织画面。选材在于角度与距离,画家的眼睛不是照相机的镜头,而是一个调度员,选取合适的对应的元素,给予合理的组装。图 4-8 就是一个极好的室内素描手稿范例。图 4-9 则是产品手绘效果图设计。

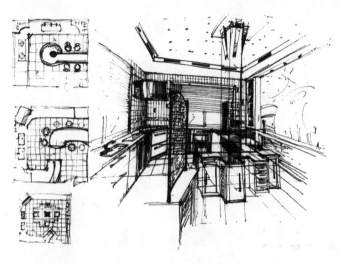

图 4-8　室内手绘效果图设计(1)

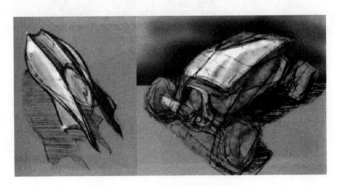

图 4-9　产品手绘效果图设计(1)

 任务实施

1. 室内素描手稿要求

(1) 构图合理。

(2) 结构准确,比例协调,透视关系正确。

(3) 有一定的造型表现力,虚实、明暗及空间关系处理明确。

(4) 画面效果好。

2．产品素描手稿要求

（1）准确、严谨的比例构图。

（2）造型要美观大方，活泼可爱，色彩明快，形式新颖。

（3）造型简洁，功能性好，方便实用。

 知识解析

1．室内创意设计手绘稿要求

严谨不苟是建筑素描画的第一要义。即使是草图，寥寥数笔，也应力求做到大致不差。守拙就是主张下笨功夫。

简练，古人云"简练以为揣摩"，这既是学习的过程，也是可以达到的境界。建筑师们这种严谨、认真的态度值得所有人学习，如图 4-10 所示。

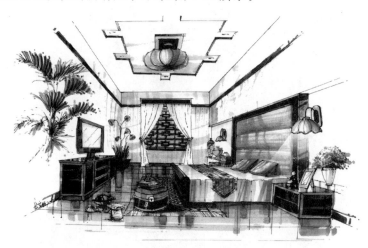

图 4-10　室内手绘效果图设计(2)

2．产品创意手绘素描稿要求

产品设计素描是设计师对产品的外形、结构、色彩、质地的描绘，是传递所要表现产品的直观视觉信息的一种表现手段。这种产品的草图设计方案可以是产品形象资料的收集，也可以是推敲产品造型结构的美感与质感的设计草图，如图 4-11 所示。

 任务总结

通过对某种建筑及室内设计的工艺流程的参观和分析，近距离感受素描草图在建筑设计、室内设计草图、效果图中的应用。

 能力拓展

（1）根据所学内容及相关素材，完成素描造型语言在建筑室内和产品设计的创意手稿表现，如"两室一厅室内空间陈设""画凳"等手稿创意表现。

（2）用八开素描纸。

（3）画笔可以自由选取。

图 4-11　产品手绘效果图设计(2)

任务 4.3　素描在动画、动漫设计中的应用

任务引入

　　结合前面的基础知识和创意素描的学习,本章以"动画、动漫设计"两个项目为例,为大家展现该学科在设计中的应用,如图 4-12 所示。

图 4-12　动画角色动态设计表现

任务分析

　　在加动画之前,动画人员先要阅读导演台本,即专指供舞台演出使用的剧本,也称为台词脚本,领悟本片的主要内容、风格、导演要求,并要反复练习以熟悉人物造型及各个转面。当动画人员接到一个已经完成动作设计的镜头时,必须仔细了解这个镜头的内容、画面规格、人物动作意图及动画张数等,然后才可进行动画绘制,如图 4-13 和图 4-14 所示。

任务实施

　　动画片的镜头脚本素描是对每一幅脚本的图形表现,类似于连环画的每一页画面,其

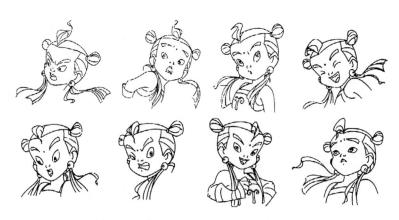

图 4-13　动画中的面部表情动作设计表现

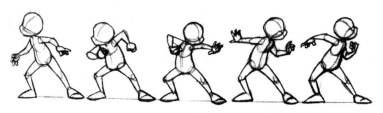

图 4-14　动画中的连续动作设计表现

情节的连续性是通过一些分解后的画面和动作的统一设计来说明故事情节中场景、人物及相关的内容。图 4-12～图 4-14 列举了一些动画片脚本的草图稿。作为动漫专业的学生,掌握好动画片中人物及场景的设计表现方法是很有必要的,需要平时在设计素描上多下功夫。如图 4-13 所示,在表现人物动作的细节时,需要找出人物的动作细节。如表现说话、表演等手势、眼神、脸部表情等细节这样的动作才具有真实性。

 知识解析

在常规动作的草稿设计中,对运动姿态的探讨和研究尤为重要。平时要以默写为训练重点,要多观察分析和积累各种形象素材,摸索和掌握人走路、奔跑、跨越、搬运等基本动作规律,如图 4-15 和图 4-16 所示。

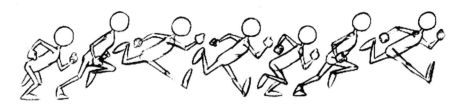

图 4-15　动画中的连续跨越动态设计表现

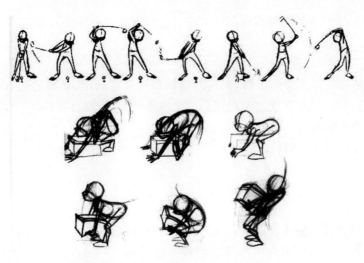

图 4-16 动画中的静止连续动态设计表现

 任务总结

　　动画片中的场景、人物造型和动物造型及其动作特征的表现都需要设计者有很好的素描表现和造型能力，这不但要求设计者有较强的写实绘画功底，更要具有丰富的想象力及绘画设计组织能力，因为片子的整体制作需要草图设计提供参考。人们看到的每个人物造型及其动作特征，都需要大量的素描设计来辅助完成草图。图 4-17 中的形象设计来

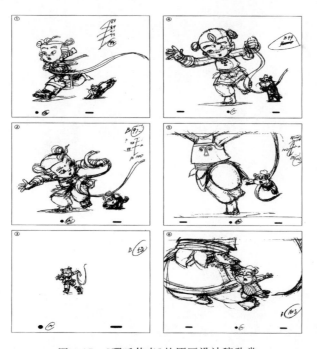

图 4-17 《哪吒传奇》的原画设计稿欣赏

自于动漫公司设计的作品。每幅作品都是经过许多设计者的反复推敲、通力合作完成的。

 能力拓展

（1）根据所学内容及相关素材，完成素描造型语言在动画、动漫的创意手稿表现，如"小马过河""会飞的天使"等类型动画或动漫手稿创意表现，题目自拟。

（2）用八开素描纸。

（3）画笔可以自由选取。

任务 4.4　项 目 小 结

应用能力是设计的最终目的，设计的行为及其过程都是通过具体的应用来实现的，这已成为思维结构和项目应用有机结合的构成形式。通过不同任务的思维训练和实例运用，引导学生进行应用项目的开发，并使应用项目有了初步拓展，为今后的专业设计奠定了有效基础。

欣赏篇——优秀作品欣赏

结构素描作品欣赏

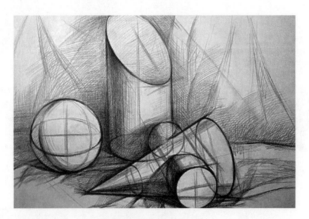

学生作品　张洋

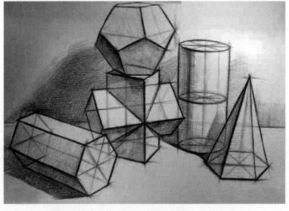

学生作品　张峭溪

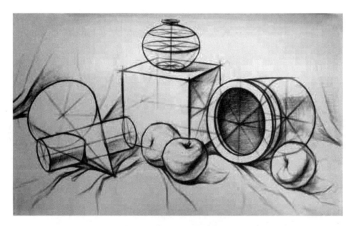

学生作品　张峭溪

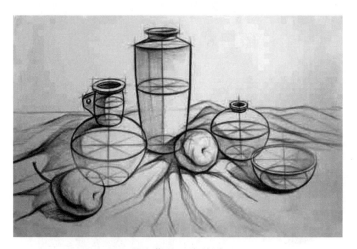

学生作品　张峭溪

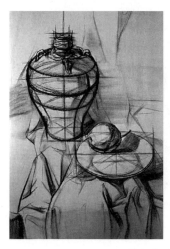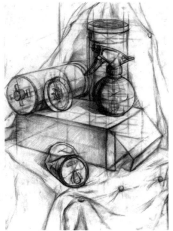

学生作品　张峭溪

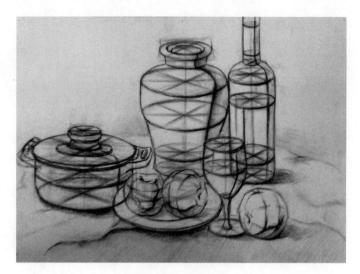

学生作品　张峭溪

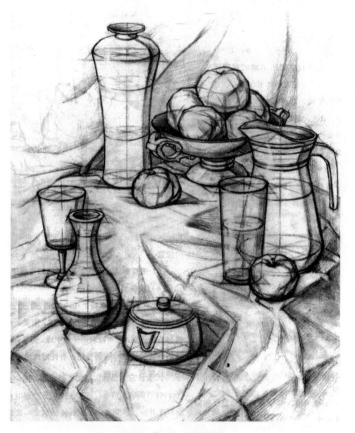

学生作品　张峭溪

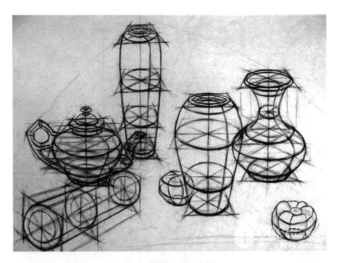

学生作品　张峭溪

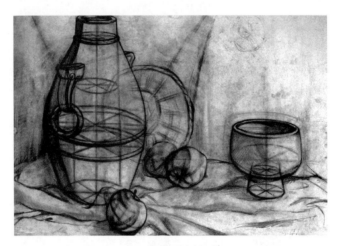

学生作品　张峭溪

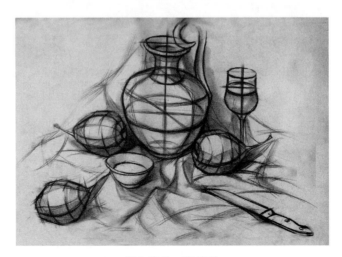

学生作品　张峭溪

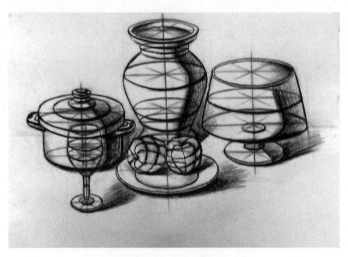

学生作品　张峭溪

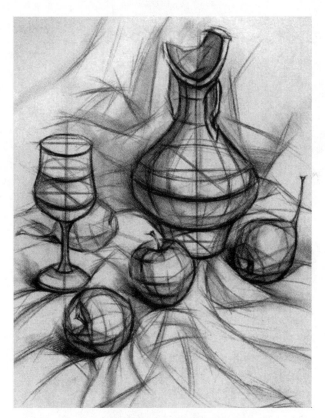

学生作品　张峭溪

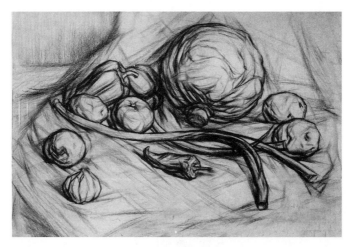

学生作品　张峭溪

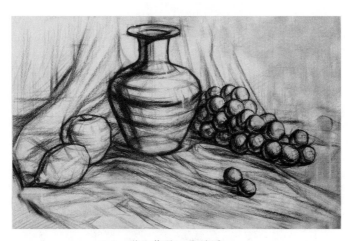

学生作品　张峭溪

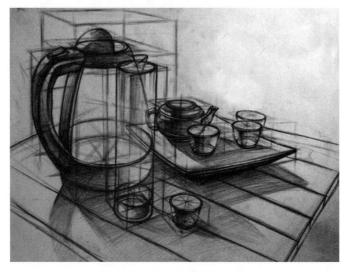

学生作品　王新驰

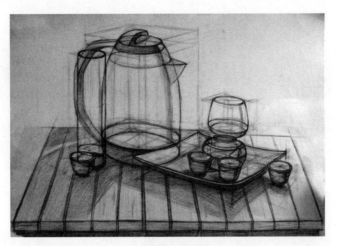

学生作品　王新驰

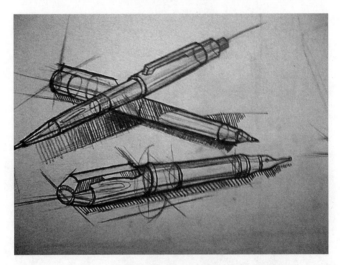

学生作品　王新驰

学生作品　王新驰

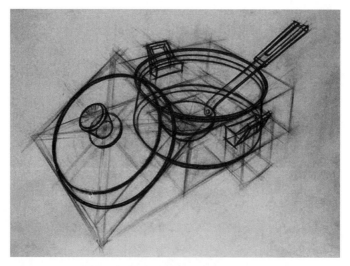

学生作品　王新驰

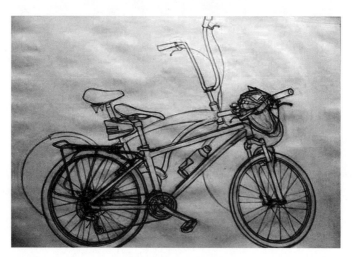

学生作品　王新驰

学生作品　王新驰

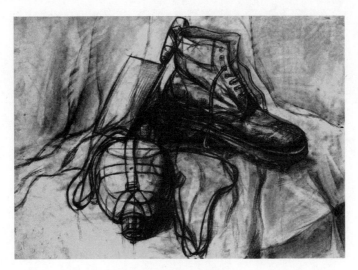

学生作品　王新驰

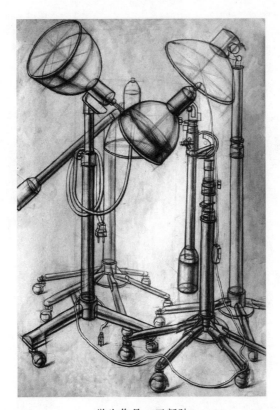

学生作品　王新驰

学生作品　王新驰

学生作品　王新驰

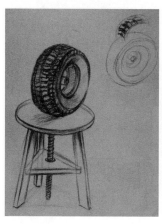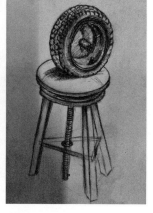

学生作品　王立楠

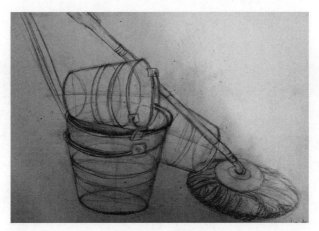

学生作品　王新驰

明暗素描作品欣赏

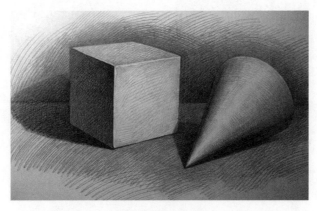

学生作品　李斌

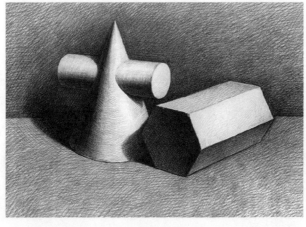

学生作品　李斌

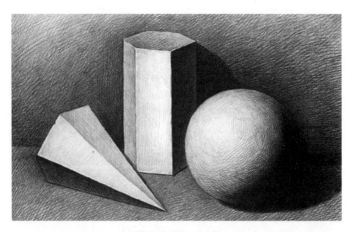

学生作品 李斌

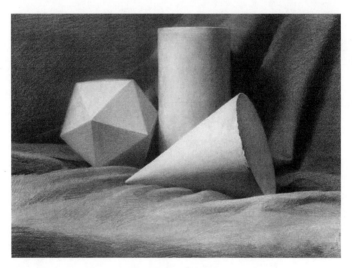

学生作品 李旭东

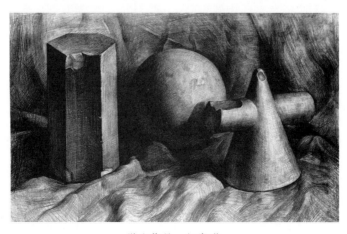

学生作品 赵常琪

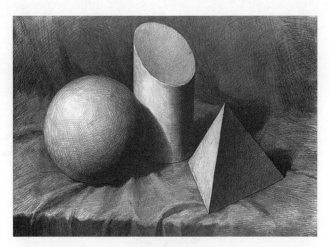

学生作品 李斌

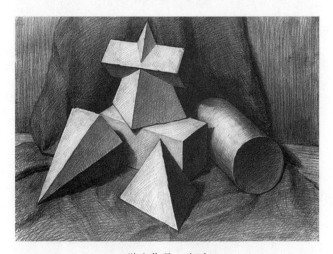

学生作品 李斌

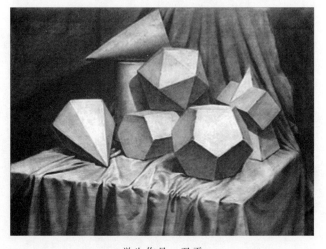

学生作品 尹雪

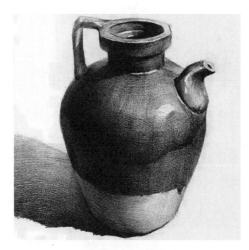

学生作品　尹雪

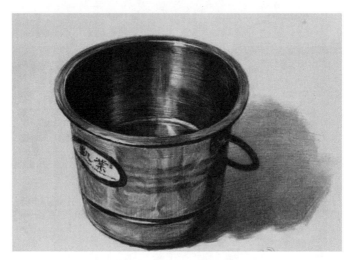

学生作品　尹雪

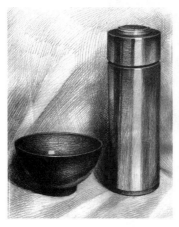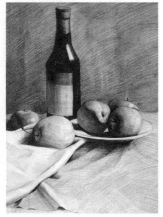

学生作品　尹雪

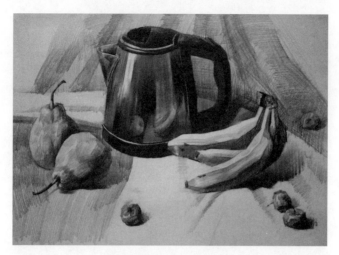

学生作品　尹雪

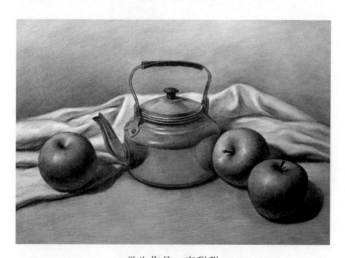

学生作品　宋甜甜

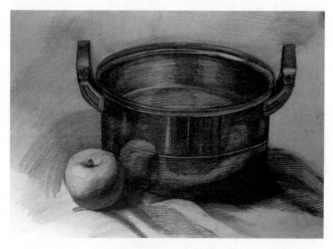

学生作品　赵常琪

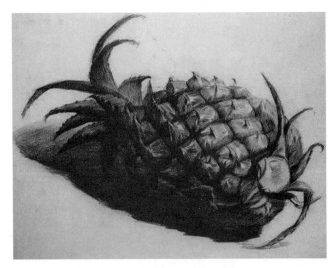

学生作品　刘阳

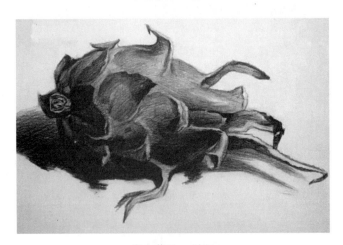

学生作品　刘阳

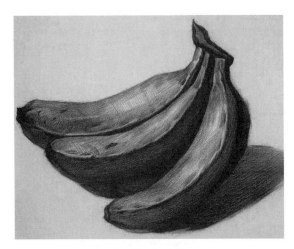

学生作品　刘阳

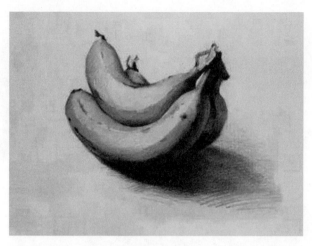

学生作品　刘阳

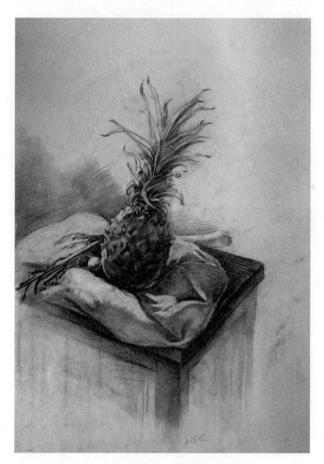

学生作品　张秋实

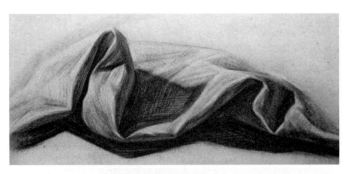

学生作品　张秋实

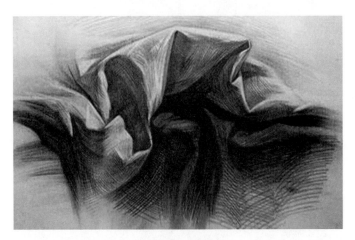

学生作品　张秋实

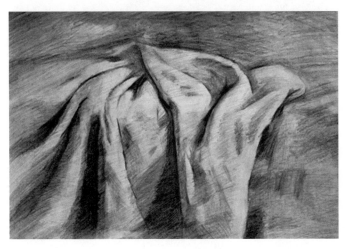

学生作品　张秋实

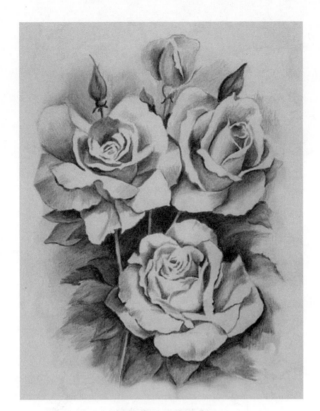

学生作品　张秋实

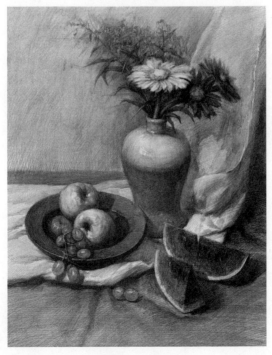

学生作品　张秋实

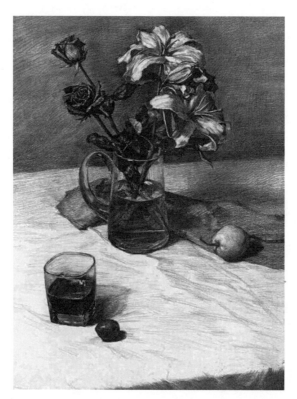

学生作品　张秋实

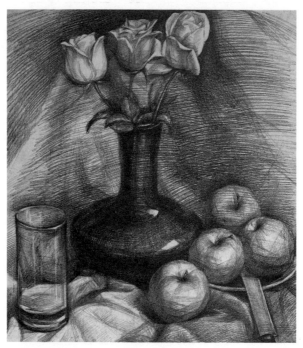

学生作品　张秋实

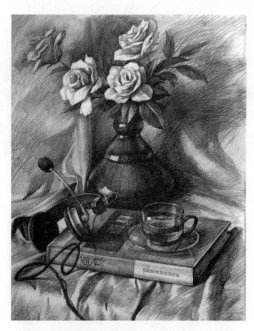

学生作品 张秋实

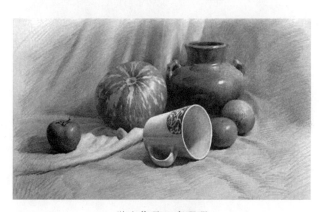

学生作品 唐珊珊

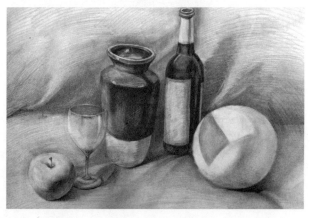

学生作品 唐珊珊

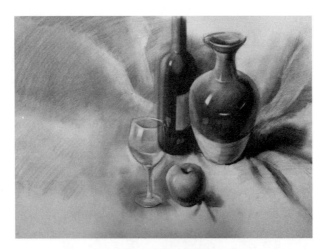

学生作品　丁庆昕

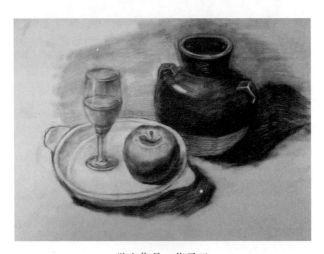

学生作品　佟灵玉

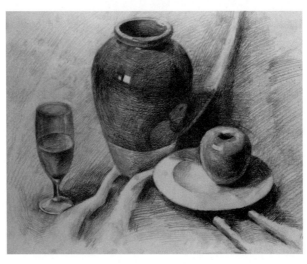

学生作品　唐珊珊

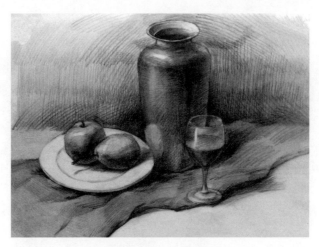

学生作品　唐珊珊

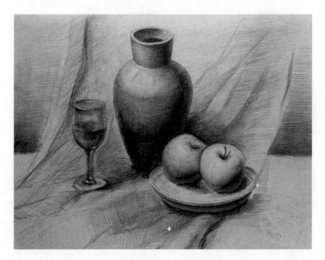

学生作品　佟灵玉

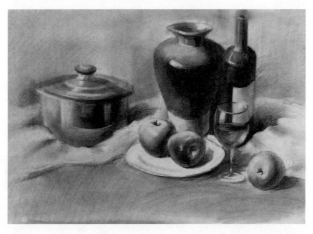

学生作品　丁庆昕

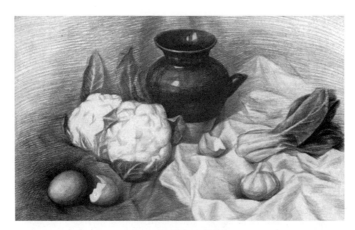

学生作品　许佳惠

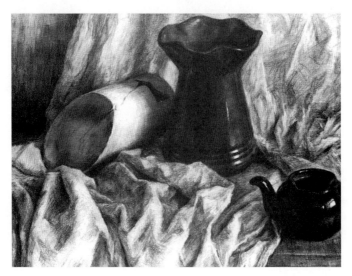

学生作品　许佳惠

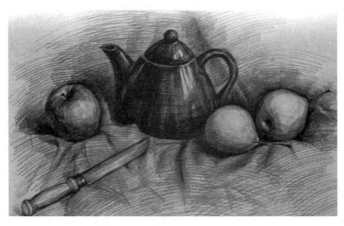

学生作品　许佳惠

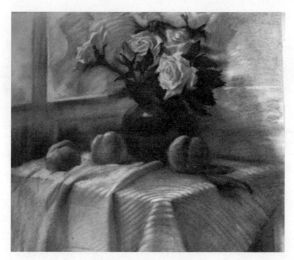

学生作品　许佳惠

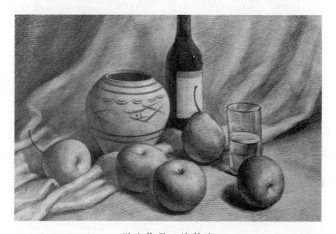

学生作品　许佳惠

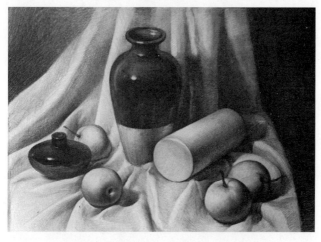

学生作品　许佳惠

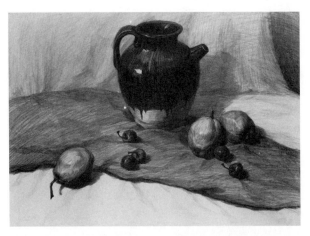

学生作品　许佳惠

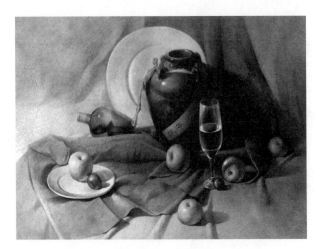

学生作品　许佳惠

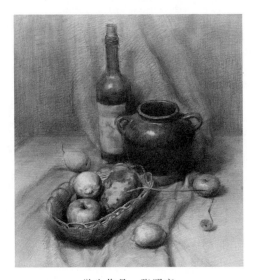

学生作品　张明亮

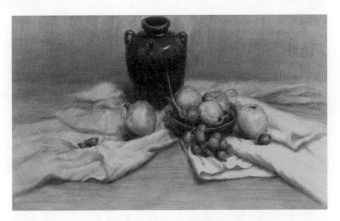

学生作品　张明亮

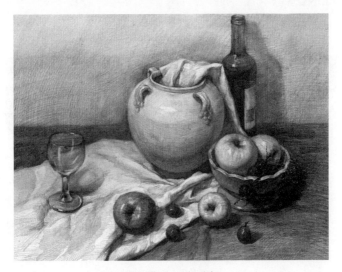

学生作品　张明亮

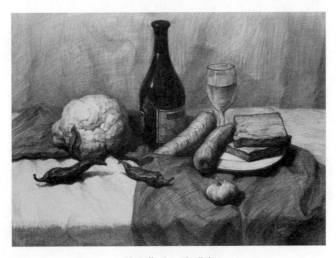

学生作品　张明亮

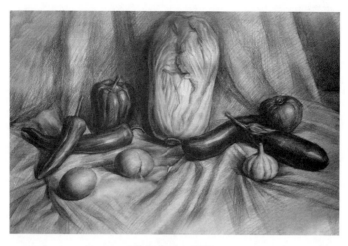

学生作品　李旭

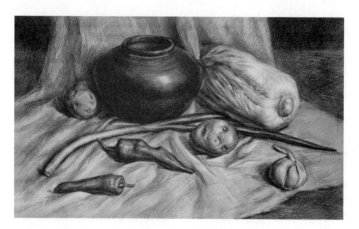

学生作品　李旭

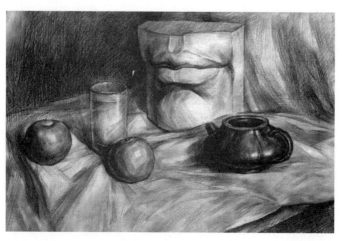

学生作品　李旭

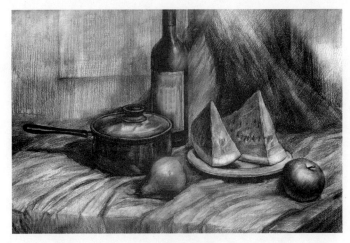

学生作品　李旭

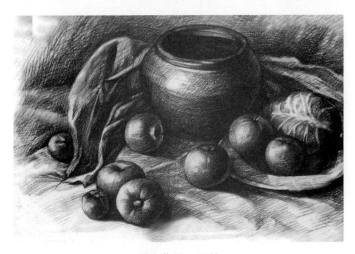

学生作品　王健

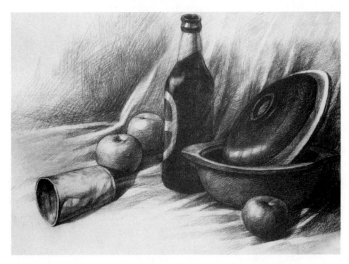

学生作品　王健

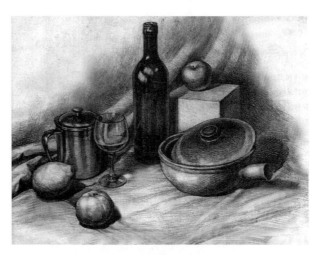

学生作品　王健

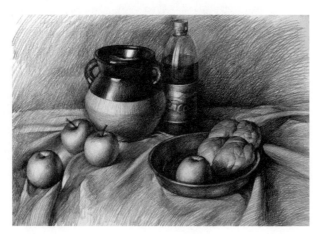

学生作品　王健

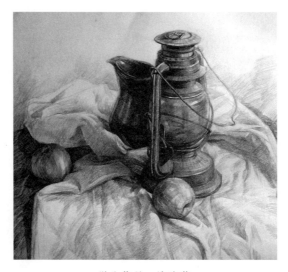

学生作品　许晓茹

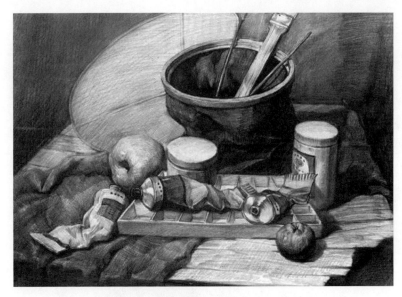

学生作品　许晓茹

学生作品　徐奇

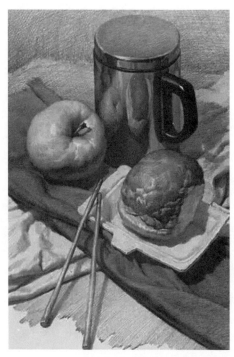

学生作品　徐奇

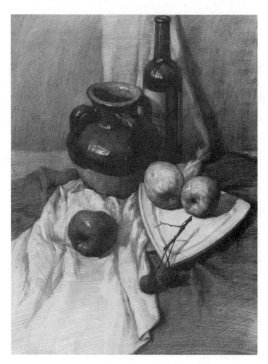

学生作品　徐奇

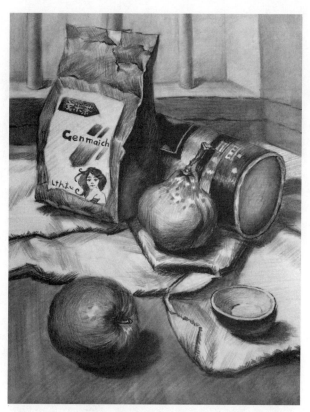

学生作品　徐奇

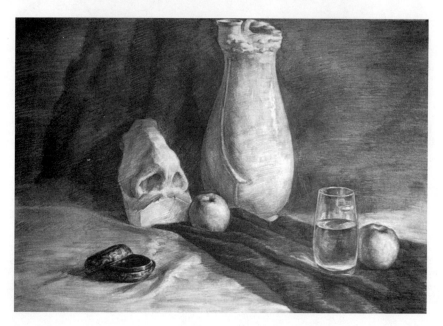

学生作品　徐奇

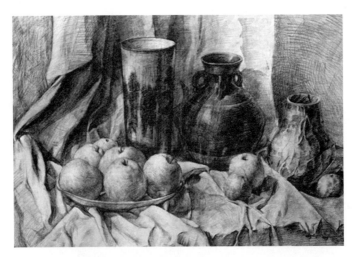

学生作品　徐奇

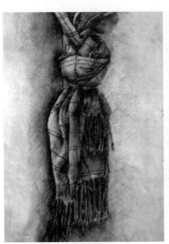 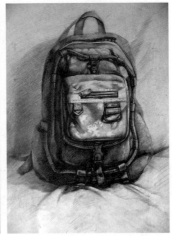

学生作品　徐奇

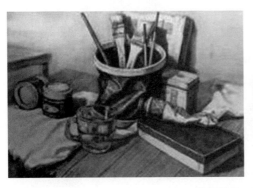 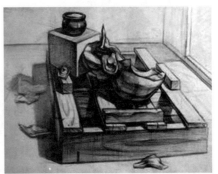

学生作品　张雷

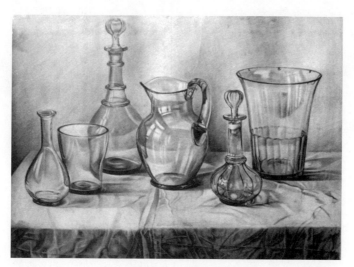

学生作品　张雷

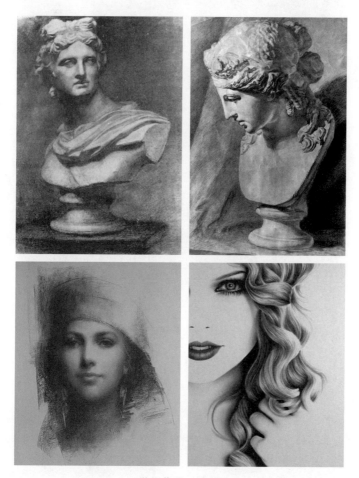

学生作品　张雷

《人物》学生作品　张雷

《人物》学生作品　张雷

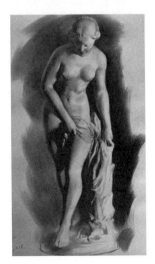

《人体写生》学生作品　张雷

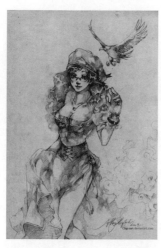
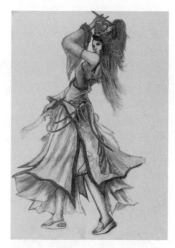

《动漫人物》学生作品　张雷

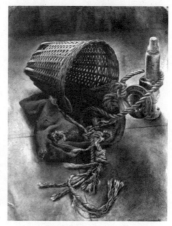

《明暗静物组合》学生作品　许晓茹

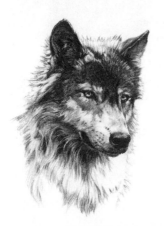
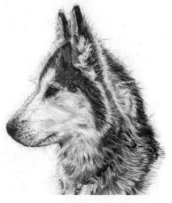

《明暗静物组合》学生作品　许晓茹

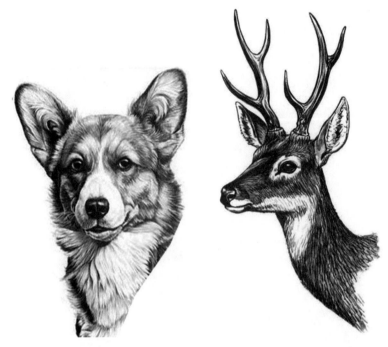

《明暗静物组合》学生作品　许晓茹

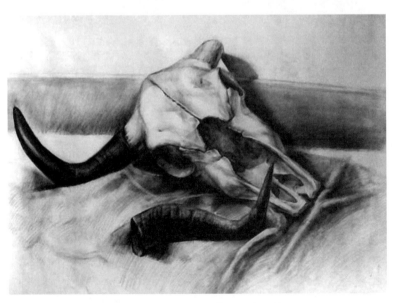

《公牛静物组合》学生作品　李颂铭

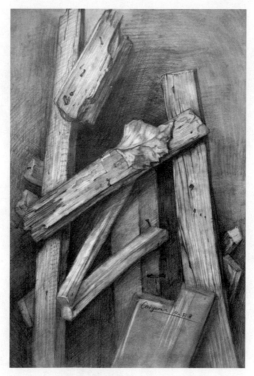

《明暗静物组合》学生作品　李颂铭

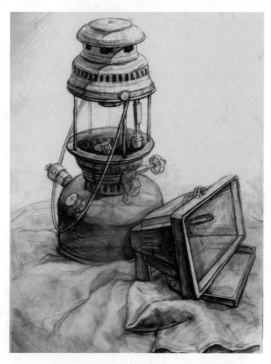

《明暗静物组合》学生作品　李颂铭

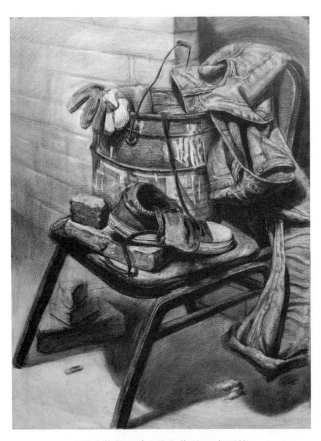

《明暗静物组合》学生作品　李颂铭

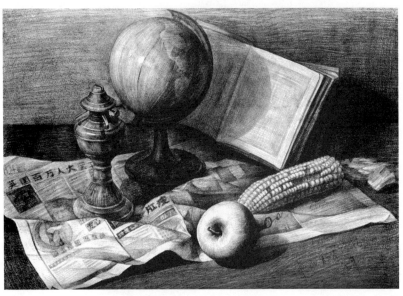

《明暗静物组合》学生作品　李颂铭

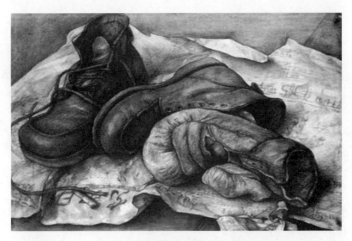

《明暗静物组合》学生作品　李颂铭

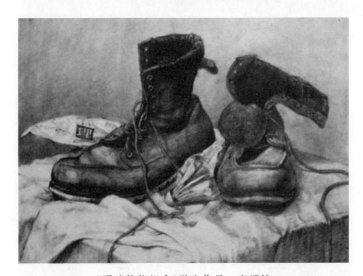

《明暗静物组合》学生作品　李颂铭

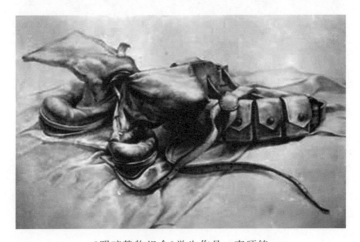

《明暗静物组合》学生作品　李颂铭

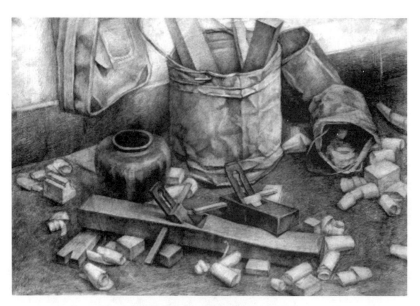

《明暗静物组合》学生作品　徐思涵

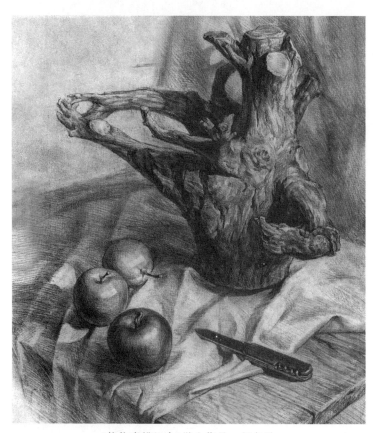

《静物素描组合》学生作品　赵冬月

创意素描作品欣赏

1. 学生创意作品

《雕塑艺术》　徐凯

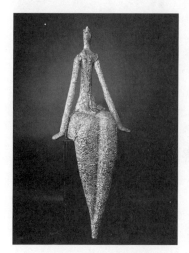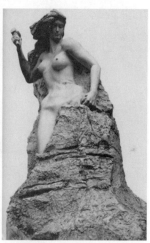

《元素想象组合》　刘子仪

《元素想象组合》　徐凯

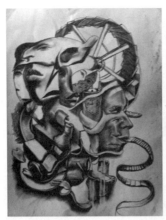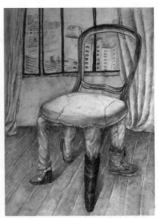

《元素想象组合》 李恩旭

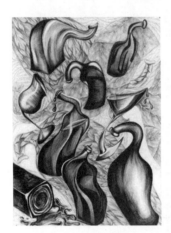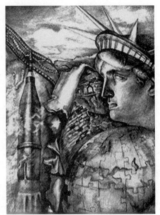

《元素想象组合》 李恩旭

《元素想象组合》 李恩旭

《元素想象组合》　李恩旭

《元素想象组合》　李恩旭

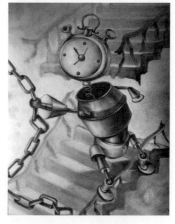

《元素想象组合》　李恩旭

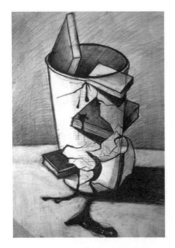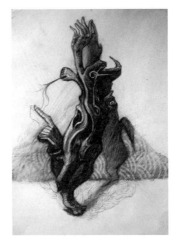

《元素想象组合》 许晓茹

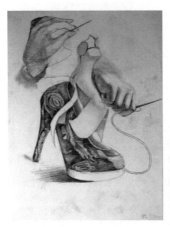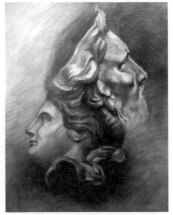

《元素想象组合》 许晓茹

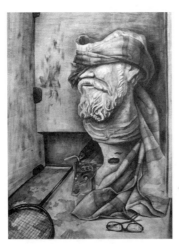

《元素想象组合》 许晓茹

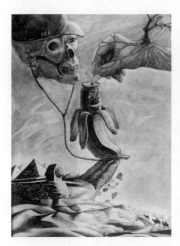 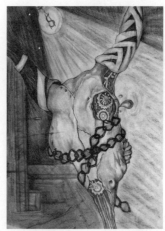

《元素想象组合》　许晓茹

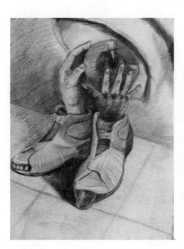 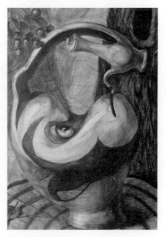

《元素想象组合》　许晓茹

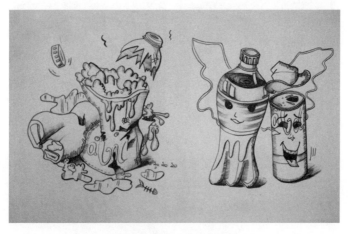

《元素想象组合》　李恩旭

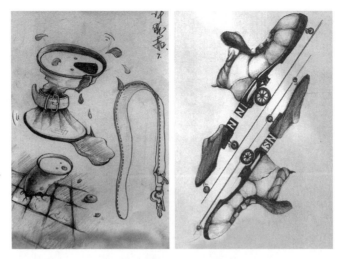

《元素联想组合》　许晓茹

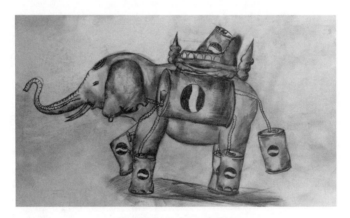

《元素联想组合》　李恩旭

2. 名家创意作品

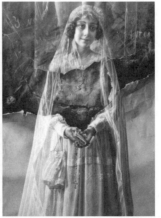

爱德华多·纳兰霍作品(1)

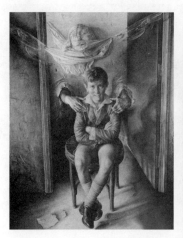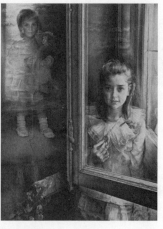

<div align="center">爱德华多·纳兰霍作品(2)</div>

　　爱德华多·纳兰霍(1944—　)生于西班牙西南地区的巴达霍斯省莫内斯特里奥镇的农民家庭。纳兰霍是当代西班牙著名艺术家中最负盛名的超现实主义画家。在他的很多作品的创作中,富有诗意般的想象和恰如其分的对梦幻的忧虑,用清晰的思维和潜意识的令人费解等方式表现天地宇宙的想象,同时又保持了超现实主义历史经验的积极因素。在他的作品里,美感无处不在,他的绘画都是精益求精,十分严谨,调子丰富,柔美虚幻,给人一种迷蒙淡雅的美感。

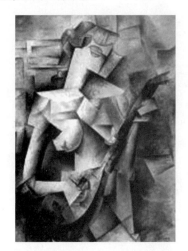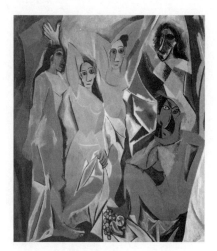

<div align="center">《被几何化的弹曼陀铃的少女》　毕加索　　　　　《亚维农的少女》　毕加索</div>

　　毕加索(Pablo Picasso,1881—1973)是20世纪西方极具影响力的艺术家之一。毕加索生于西班牙的马拉加,后来长期定居法国。他一生留下了数量惊人的作品,风格丰富多变,充满非凡的创造性。1906年毕加索受到非洲原始雕刻和塞尚绘画影响,因而转向一种新画风的探索,创作了具有里程碑意义的著名杰作——《亚维农的少女》。这幅不可思议的巨幅油画,不仅标志着毕加索个人艺术历程中的重大转折,而且是西方现代艺术史上的一次革命性突破,它引发了立体主义运动的诞生。

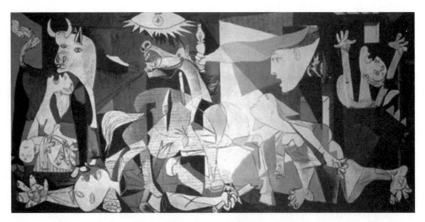

《格尔尼卡》 毕加索

　　《格尔尼卡》是毕加索作于 20 世纪 30 年代的一件具有重大影响及历史意义的杰作。它用象征性的艺术手法对 20 世纪 30 年代西班牙内战期间德国纳粹空气轰炸西班牙小镇格尔尼卡,杀害数千无辜平民百姓的事件进行了控诉,有力揭露了战争的罪恶和法西斯的暴行。

《八张脸》 埃舍尔

《蜥蜴》 埃舍尔

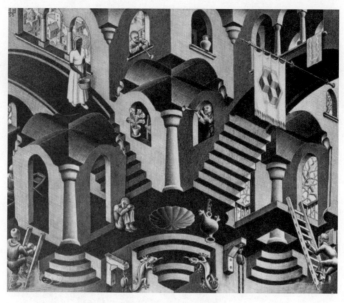

《上升与下降》　埃舍尔

　　埃舍尔（1898—1972）是荷兰艺术家，也是世界最著名的视错觉画家，他把自己称为一个"图形艺术家"，他专门从事木版画和平版画。他的创作让人倍感惊奇、冲突而且矛盾。埃舍尔是一名无法"归类"的艺术家。他的许多版画都源于悖论、幻觉和双重意义，他努力追求图景的完备而不顾及它们的不一致，或者说让那些不可能同时在场者同时在场。他像一名施展了魔法的魔术师，利用几乎没有人能摆脱的逻辑和高超的画技，将一个极具魅力的"不可能世界"立体地呈现在人们面前。

《图与底的转换》　埃舍尔

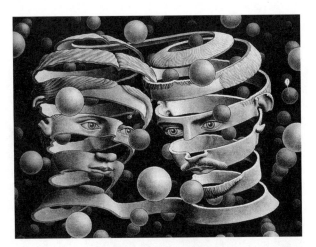

《婚姻的联结》 埃舍尔

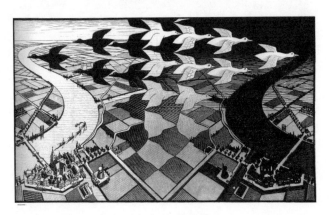

《昼与夜》 埃舍尔

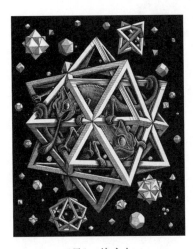

《星》 埃舍尔

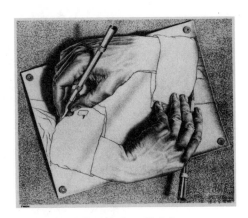

《绘画的手》 埃舍尔

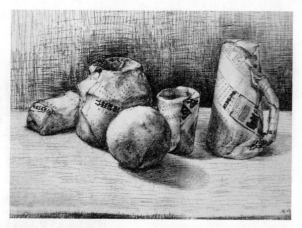

移植形态——质地属性改变(1)

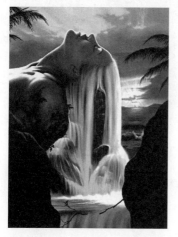

移植形态——质地属性改变(2)

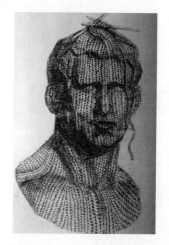

移植形态——质地属性改变(3)

3. 应用创意作品

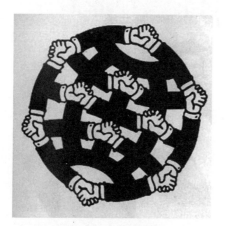

展示设计　福田繁雄

书展设计　霍戈尔·马

福田繁雄设计的作品采用单纯、平面的装饰手法,但其图形人性化的设计极具幽默感、出人意料,给人以强有力的视觉震撼。

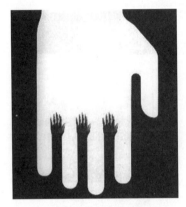

正负形共生 迈可·尼克

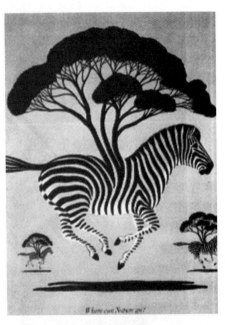

《环保》 佐藤

迈可·尼克设计的作品是形以图、地正负反转的手法,给人以视觉上的动感。

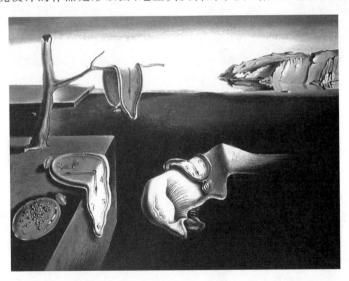

《记忆的永恒》 达利

1931年创作,作品典型地体现了早期的超现实主义画风。

应用素描作品欣赏

图案设计

雕塑造型设计

世界著名建筑——鸟巢的灵感

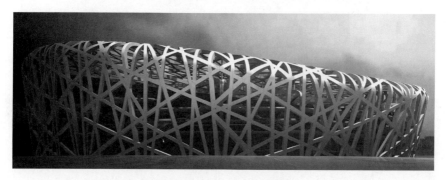

世界著名建筑——鸟巢的诞生

下图：游戏《魔兽世界》中的角色造型设定深受美式漫画的影响。

《魔兽世界》角色造型

　　下图：动画中的女性都是魅力四射的，在创作时要尽量使她们的特点各不相同，以免每次塑造出的人物类似。

选自《漫画技法》 "女体绘制" 马晓峰

图案设计

图案设计　京剧脸谱设计

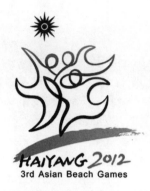

2012 亚洲沙滩运动会 Logo 设计

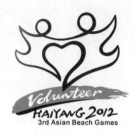

2012 亚洲沙滩运动会志愿者 Logo 设计

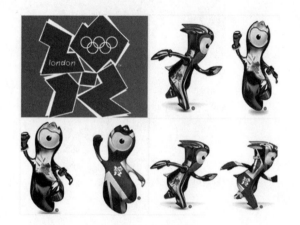

2012 年伦敦奥运会标志和吉祥物设计

《环保》　共生形态设计　福田繁雄

　　上图左图：这是一个大胆而惊人的设计，是"真正富有创造精神的会徽，几何图形抓住了 2012 年伦敦奥运会的实质，即激励全世界的年轻人参加体育运动，体现奥运价值"。

　　上图右图：这是一幅有关绿化环保的海报，以一个"心"形反衬一棵新苗。有趣的是"心"形的下端衍化出男、女的腿形，喻示着绿化需要大家用心来维护的主题。

产品研发（1）

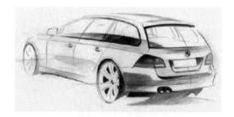

产品研发（2）

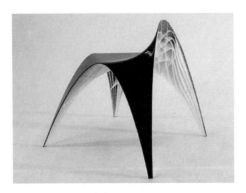

产品研发（3）

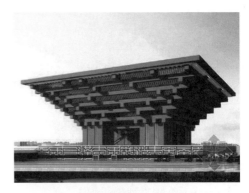

2010 年上海世博会——中国展馆设计

产品研发（4）

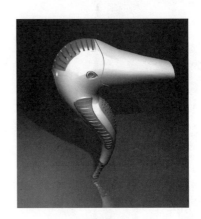

产品研发（5）

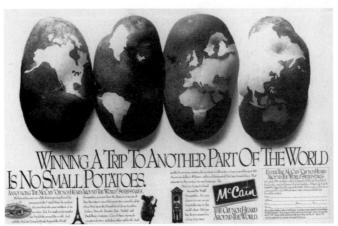

McCain 全球零售连锁公司广告设计

上图：为了表达该公司食品销售全球这一概念，巧妙地在四个大土豆上面刻画出全球几大洲的地图，"全球连锁"这一特定概念被极为形象而直观地表现出来。

<div style="text-align:center">空间装潢的海报设计</div>

<div style="text-align:center">商业插图设计</div>

上图右图：丰富的想象力是设计师的重要品质，你能想象白云会变成美女与男士亲热，礼帽会变成海鸥的鸟笼吗？这一切似乎不可能，但在这幅插图中却呈现出来了。

<div style="text-align:center">爵士乐音乐会海报设计 冈特·兰堡</div>

<div style="text-align:center">展示设计 姚尔丹</div>

澳大利亚邮政广告设计

商业插图设计

　　上图右图：一场恶战，白衣天使终于打败了恶魔，正义战胜了邪恶，但这个传统的严肃主题却表现得十分幽默诙谐，神圣的天使形象被扭曲，具有十分游戏化的效果。

电影海报招贴设计　希尔曼

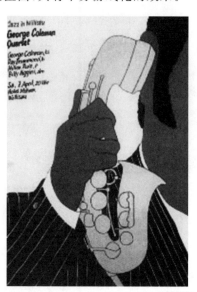

音乐会海报设计　尼古拉斯·特罗斯特

　　上图右图：将电话换置成乐品的造型，象征音乐的普及性。

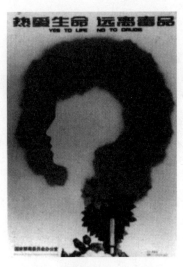

社会公益招贴设计　庞黎明

展览设计　冈特·兰堡

　　上图右图：重构形态的形象素材切断分离并重新组合,从而既能表达新的思想内涵,又能引人注目。

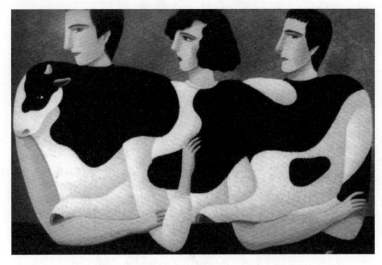

商业插图设计

　　上图：奶牛是人类不能缺少的朋友,美味的乳汁保证着人类骨骼的正常发育,使生命得到强而有力的支撑,人与奶牛已融为一体,这一点在插图中 3 位少男少女的服饰上已得到鲜明体现。

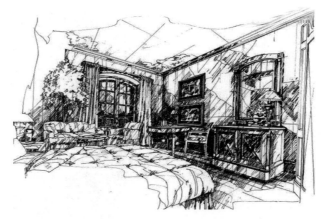

室内客厅的设计手绘表现

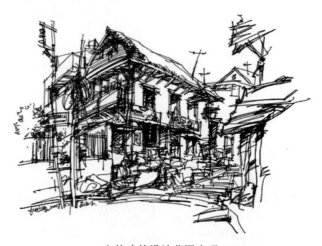

室外建筑设计草图表现

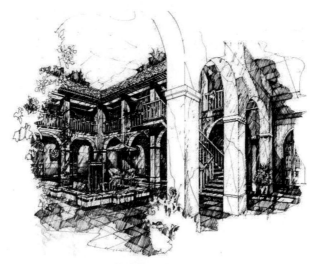

室外建筑设计手绘表现

参 考 文 献

[1] 董赤.素描[M].吉林：东北师范大学出版社,2014.

[2] 潘强.素描[M].北京：中国水利水电出版社,2011.

[3] 甘一.设计素描[M].黑龙江：黑龙江美术出版社,2008.

[4] 李一.设计素描[M].黑龙江：哈尔滨工程大学出版社,2011.

[5] 石鹏翔.设计素描[M].北京：北京工艺美术出版社,2008.

[6] 陈金花.造型基础[M].吉林：吉林大学出版社,2014.

[7] 衣国庆.设计素描[M].北京：北京大学出版社,2009.

[8] 何先球.设计素描[M].北京：北京大学出版社,2010.